Barflies

REYKJAVÍK

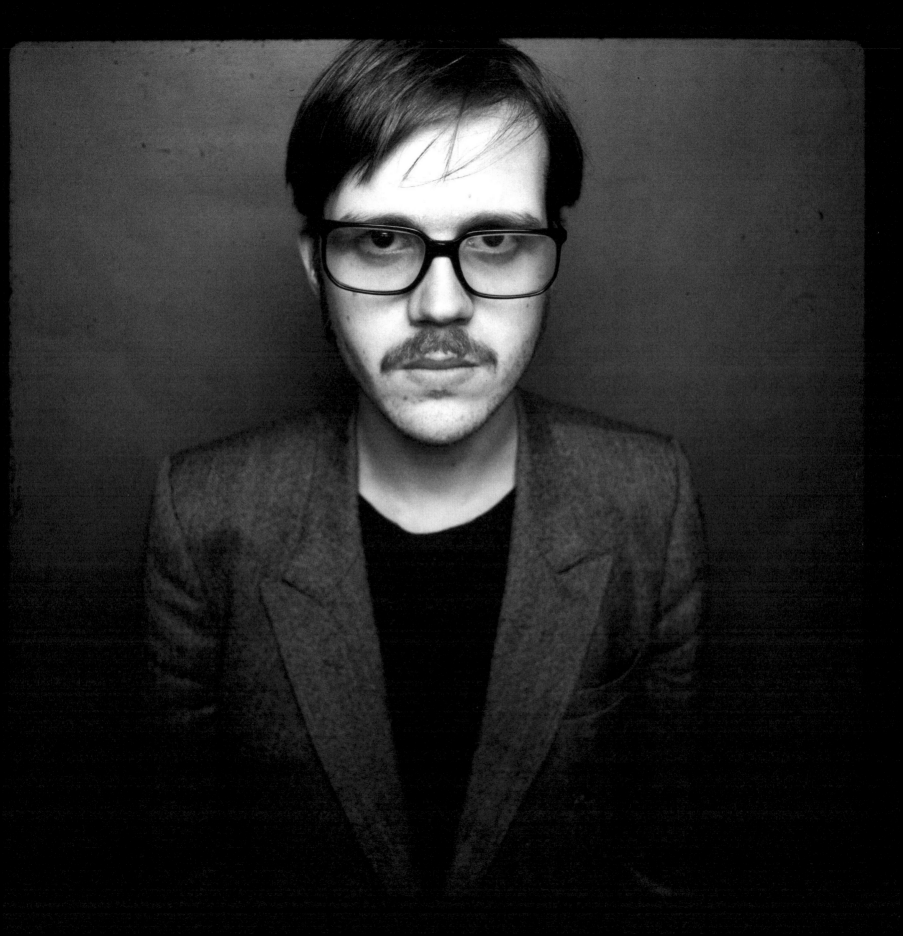

Barflies REYKJAVÍK

SNORRI BROS
Introduction by Jón Kaldal

 pH **powerHouse Books Brooklyn, NY**

This book is dedicated to Friðrik Weisshappel, whose unrelenting joy, enthusiasm, and positive spirit brought us all together.

And Time Stood Still

It's almost as if time has been standing still when you flip through the portraits in the *Barflies* series. If you didn't know any better, you might think these pictures were taken only a couple of months ago. There is little in the people's clothing, hairstyles, or appearance in these pictures that tell you 14 years have passed since Eiður Snorri and Einar Snorri took them.

But much has changed. In 1994 the Internet, e-mail, and global warming were practically unheard of. You couldn't fit mobile phones in your pocket. In fact, you almost had to use both hands to pick one up.

But of course, the people in these images have changed in the eyes of those who know them. Time is the only true equalizer. He shows no one mercy.

When someone gets the idea to take 14-year-old pictures of a group of people and publish a book, you can't help but ruminate on the nature of time. Time was one of the only things the people in these pictures had in common. That is, when these pictures were taken, all the subjects were living the lyrics to the Rolling Stones song: "Time is on my side, yes it is."

The people in the pictures are so young, with their futures still ahead of them. But what these girls and boys also have in common is that they were all regulars at the same newly opened bar: Kaffibarinn on Smidjustígur Lane in the heart of Reykjavík.

Kaffibarinn has become a legend in the Icelandic scene, making a mark for itself that cannot easily be erased. For example, Kaffibarinn played itself in the movie version of the novel *101 Reykjavík*, written by one of Iceland's most prized authors, Hallgrímur Helgason. The cast included the Spanish actress Victoria Abril, under the direction of Baltasar Kormákur, who happens to be one of the faces in this book. But Kaffibarinn has made various other strides towards fame as well—like becoming a small but much-talked-about bar owned by Damon Albarn, then the frontman for Blur, and later the mastermind behind Gorillaz.

But the *Barflies* pictures (or the Kaffibarinn pictures, as they are called in Iceland) were taken before Kaffibarinn had made a name for itself, since it was only a few months old when the two Snorris were out and about with their old, banged-up Hasselblad camera.

Kaffibarinn was set up by two bartenders, Frikki and Dýrleif, with the financial backing of an entrepreneur who had come into substantial money by inheritance. He splashed the cash, founded the bar, and bought himself a fancier Audi than the one the Prime Minister of Iceland got chauffeured around town in. Unfortunately, neither investment gave a good return. At least the bar became popular.

Kaffibarinn opened during a time of great change in Reykjavík's history. In the 90s, Iceland's capital changed from a ho-hum backwoods town into a quaint and amusing cocktail of that same backwoods town and a buzzing cosmopolitan city with a raucous nightlife and music scene.

A turning point in the development of Reykjavík's nightlife occurred on March 1, 1989—one that was more widely acclaimed in Iceland than the fall of the Berlin Wall that same year. On this day the government lifted a 74-year-old ban on the sale of beer in Iceland. This laid the groundwork for the existence of little cafés and bars instead of restaurants and nightclubs, which were always full of people on the weekends but empty during the week.

Over the years, the Reykjavík scene changed permanently with these little places, which underwent a metamorphosis depending on the time of day and the day of the week.

Kaffibarinn was the first example of this kind of place, entirely unique in the scene during that time. It was a café during the day, a bar on weeknights, and a completely unrestrained dance floor on weekend nights, when the perspiration condensed on the windows and dripped down the walls.

These were the hunting grounds of the two Snorris: a city perched on the edge of the world, making its first steps out onto the international stage, and a bar that has, over time, come to symbolize the widespread myth of Reykjavík's adventurous nightlife.

The crowd, the two Snorris' subjects, was made up of people from all walks of life—from bartenders, actors, and journalists to musicians, cooks, and carpenters. And, of course, a number of people who hadn't the foggiest notion of what they would become.

It is perhaps this diversity that allows these pictures to exist in an amusing way outside a certain time. Kaffibarinn was a meeting place for techno vixens and tough guys, fans of rock and pop, opera divas and blues singers. In a way, the Kaffibarinn pack embraced the zeitgeist of the twentieth century's latter decades (on a global level, as well). It was during these decades that young people around the world cast off the uniform mantle of mainstream contemporary attitudes.

In 1984, 10 years before the Kaffibarinn pictures were taken, most people, boys and girls alike, sported mullets and blow-dried hair, wearing satin jackets with massive shoulder pads. Ten years earlier, in 1974, both sexes had long hair and wore bell bottoms and floral print muumuus. In 1964, the boys had crew cuts and wore nylon shirts with skinny ties, while the girls looked ladylike in dresses and upswept hairdos.

In 1994, there was no predominant fashion. The lack of any mainstream fashion was the style of the latter decades. In fact, this is perhaps still the main trend.

But of course it's the two Snorris who get the most credit for how well the Kaffibarinn pictures have withstood the test of time. The ways they approached the shoot—the posing of the models, the camera's fixed position, the background, the lighting, the 6x6 format, the 50 mm lens, and the black-and-white Polaroid film—all are factors that made a difference. If this balance hadn't been struck then there would have been no reason to publish this book of pictures at all.

The Kaffibarinn pictures were taken in relatively few days. The two Snorris propped their old Hasselblad camera up on a tripod and everyone was pictured in front of the same background with the same simple lighting setup. The lens peered down on its subjects ever so slightly; the lighting and perspective were not meant to flatter the subjects, and no one is particularly handsome or beautiful in these images.

Each picture was taken in a single pass. One frame, and no more, from the Polaroid back on the Hasselblad camera. The two Snorris decided in advance, as a part of the concept, that the camera would not be cleaned until everyone had been shot. The grime that collected on the lens and inside the camera was intended to be part of the bigger picture.

The two Snorris opened an exhibition of the photographs in April 1994. No one seems to remember the name of the show anymore, but everyone remembers the pictures. The images quickly became associated with Kaffibarinn. In fact, some of the faces in the pictures are still regulars.

However, the two Snorris left Iceland behind for further adventures in New York one year later, in 1995. They wanted to take pictures for American magazines and maybe make some music videos.

They didn't have much to show in their portfolio. The selected pictures from the Kaffibarinn series were the most prominent.

More than a decade later, Eiður and Einar are still working as directors and photographers in New York, Reykjavík, and other locations all around the world.

The Kaffibarinn pictures turned out to be pretty good provisions for the road ahead.

Jón Kaldal

Og tíminn stóð kyrr

Það er dálítið eins og tíminn hafi staðið kyrr þegar maður flettir í gegnum portrettin í Barflies-myndröðinni. Ef maður vissi ekki betur gæti maður haldið að myndirnar hefðu verið teknar fyrir fáeinum mánuðum. Í raun er fátt í klæðaburði, hárgreiðslu og yfirbragði fólksins á ljósmyndunum sem segir manni að fjórtán ár eru liðin frá því Eiður Snorri og Einar Snorri tóku þær.

Þó hefur svo margt breyst. Árið 1994 hafði varla neinn heyrt minnst á internetið, tölvupóst eða hlýnun jarðar. Og farsímar komust ekki fyrir í vösum fólks. Reyndar þurfti nánast að nota báðar hendur til að taka slík tól upp á þeim tíma.

En auðvitað hefur fólkið á myndunum breyst í augum þeirra sem þekkja það. Tíminn er hinn eini sanni jafnaðarmaður. Hann sýnir engum miskunn.

Þegar einhverjum dettur í hug að taka fjórtán ára gamlar myndir af hópi fólks og gefa út á bók kemst maður varla hjá því að velta eðli tímans fyrir sér. Tíminn var líka eiginlega það eina sem fólkið á myndunum átti sameiginlegt. Það er að segja, þegar myndirnar voru teknar gátu fyrirsæturnar allar gert að sínum þau orð úr texta Rolling Stones, að tíminn væri á þeirra bandi. „Time is on my side, yes it is."

Fólkið á myndunum er sem sagt ungt og á framtíðina fyrir sér. En stelpurnar og strákarnir áttu líka annað sameiginlegt og það var að öll voru þau reglulegir gestir á sama nýopnaða barnum. Þetta var Kaffibarinn á Smiðjustíg, í hjarta Reykjavíkur.

Kaffibarinn er fyrir löngu orðinn goðsögn í íslensku skemmtanalífi og hefur skilið eftir sig spor sem verða ekki afmáð. Kaffibarinn lék til dæmis sjálfan sig í bíómyndinni sem var gerð eftir skáldsögunni 101 Reykjavík eftir einn besta rithöfund Íslands, Hallgrím Helgason. Meðal annarra leikara í myndinni var spænska leikkonan Victoria Abril og leikstjórinn var Baltasar Kormákur, sem er einmitt eitt af andlitum þessarar bókar. Og Kaffibarinn hefur unnið sér ýmislegt annað til frægðar. Þar á meðal að vera að litlum, en mjög umtöluðum, hluta í eigu Damon Albarn, þá söngvara Blur, seinna allt í öllu í Gorillaz.

En Barflies-myndirnar (eða Kaffibarsmyndirnar eins og þær eru þekktar á Íslandi) voru teknar áður en Kaffibarinn öðlaðist frægð sína, enda var hann bara nokkurra mánaða gamall þegar Snorrarnir fóru á kreik með gömlu lúnu Hasselblad-vélina sína.

Kaffibarinn var stofnaður af tveimur barþjónum, Frikka og Dýrleifu, fyrir peninga sem ónefndur athafnamaður og félagi þeirra fékk í arf. Sá setti arfinn í barinn og keypti sér flottari Audi en forsætisráðherra landsins ók um á. Því miður gaf hvorug fjárfestingin góðan arð. En barinn varð að minnsta kosti vinsæll.

Kaffibarinn varð til á miklum umbrotatíma í sögu Reykjavíkur. Höfuðborg Íslands breyttist á tíunda áratug síðustu aldar frá því að vera rétt og slétt sveitaþorp í að verða skrítinn og skemmtilegur kokkteill af sama sveitaþorpi og iðandi heimsborg, með taumlausu nætur- og tónlistarlífi.

Lykilatburður í breytingum á næturlífi Reykjavíkur átti sér stað 1. mars 1989, og þótti merkilegri á Íslandi en fall Berlínarmúrsins sama ár. Þennan dag afléttu sem sagt stjórnvöld 74 ára gömlu banni á sölu á áfengum bjór á Íslandi. Í kjölfarið varð til grundvöllur fyrir rekstri lítilla kaffihúsa og bara, í stað eingöngu matsölustaða og næturklúbba sem voru fullir af fólki um helgar en stóðu tómir aðra daga.

Með árunum breyttist skemmtanamynstrið í Reykjavík varanlega með þessum litlu stöðum sem tóku hamskiptum eftir tíma sólarhringsins og dögum vikunnar.

Kaffibarinn var fyrsti svona staðurinn og var algjörlega einstakur í sinni röð á þessum tíma. Hann var kaffihús á daginn, bar á virkum kvöldum og algjörlega hömlulaus dansstaður á helgarnóttum, þegar svitinn safnaðist á rúðurnar og lak niður veggina.

Þetta voru sem sagt veiðilendur Snorranna. Borg á hjara veraldar á leið sinni að verða hluti af umheiminum, og barinn sem varð með tímanum táknmynd hinnar alþjóðlegu goðsögu um ævintýralegt næturlíf Reykjavíkur.

Gestahópurinn, myndefni Snorranna, var fólk af öllu tagi. Allt frá barþjónum, leikurum og blaðamönnum til tónlistarfólks, kokka og smiða. Og að sjálfsögðu líka fullt af fólki sem hafði ekki hugmynd um hvað það ætlaði sér að verða.

Það er kannski ekki síst þessi fjölbreytni sem gerir myndirnar svona skemmtilega óháðar tímanum. Á Kaffibarnum komu saman teknótæfur og töffarar, rokkarar og popparar, óperusöngvarar og blúsarar. Á vissan hátt fangar þessi hópur á Kaffibarnum í hnotskurn tíðaranda síðasta áratugar 20. aldarinnar. Líka á heimsvísu. Það var á þeim áratug sem ungt fólk um allan heim varpaði af sér ríkjandi einkennisbúningi hvers tímabils.

Árið 1984, tíu árum áður en Kaffibarsmyndirnar voru teknar, hefðu til dæmis flestir, bæði strákar og stelpur, verið með sítt að aftan og blásið hár í satínjökkum með massívum herðapúðum, tíu árum þar á undan, 1974, voru bæði kyn síðhærð, í útvíðum buxum og blómamussum og 1964 voru strákarnir með herraklippingu í nælonskyrtum með lakkrísbindi en stelpurnar dömulegar með uppsett hár og kjólklæddar.

Árið 1994 var ekki til ein ríkjandi tíska. Þessi skortur á einni ráðandi tísku er stíll síðasta áratugar. Og þannig er það kannski í megindráttum enn.

En auðvitað eiga Snorrarnir þó stærsta hlutann í því hversu vel Kaffibarsmyndirnar hafa staðist tímans tönn. Hvernig þeir fóru að við myndatökuna, uppstillingin á fyrirsætunum, föst staða myndavélarinnar, bakgrunnurinn, lýsingin, 6x6 formatið, 50 mm linsan og svarthvít polaroid-filman eru þeir þættir sem skipta öllu máli. Ef það samspil væri ekki í lagi væri engin ástæða til að gefa þessar myndir út á bók.

Kaffibarsmyndröðin var tekin á tiltölulega fáum dögum. Snorrarnir stilltu gömlu Hasselblad-vélinni upp á þrífót og allir voru myndaðir við sama bakgrunn og með sömu einföldu lýsingu. Linsan nálgaðist myndefnin örlítið að ofan, lýsingin og sjónarhornið voru ekki hugsuð til að fegra fólkið, enda er enginn sérstaklega sætur eða fallegur á þessum myndum.

Hver mynd var svo tekin í einni atrennu. Einn rammi, og ekki meir, úr Polaroid-bakinu sem var á Hasselblad-vélinni. Sem hluta af konseptinu ákváðu Snorrarnir áður en tökurnar hófust að myndavélin yrði ekki hreinsuð fyrr en allir væru komnir á filmu. Óhreinindin sem söfnuðust á linsuna og inn í vélina áttu að vera hluti af heildarmyndinni.

Snorrarnir opnuðu svo sýningu á ljósmyndunum í apríl 1994. Enginn man lengur titilinn á sýningunni, en allir eftir ljósmyndunum sem sáu. Myndirnar urðu fljótt kenndar við Kaffibarinn og sumir af þeim sem voru á þeim eru þar enn fastagestir.

Snorrarnir lögðu hins vegar land undir fót og héldu á vit ævintýra í New York einu ári síðar, 1995. Þeir ætluðu sér að taka myndir fyrir bandarísk tímarit og ef til vill gera tónlistarmyndbönd.

Í möppunni þeirra voru ekki mörg verkefni til sýnis. En valdar myndir úr Kaffibarsmyndröðinni voru mest áberandi.

Meira en áratug síðar eru Snorrarnir enn að störfum í New York og Reykjavík og vinna sem leikstjórar og ljósmyndarar að verkefnum um allan heim.

Kaffibarsmyndirnar reyndust þeim sannarlega gott veganesti.

Jón Kaldal

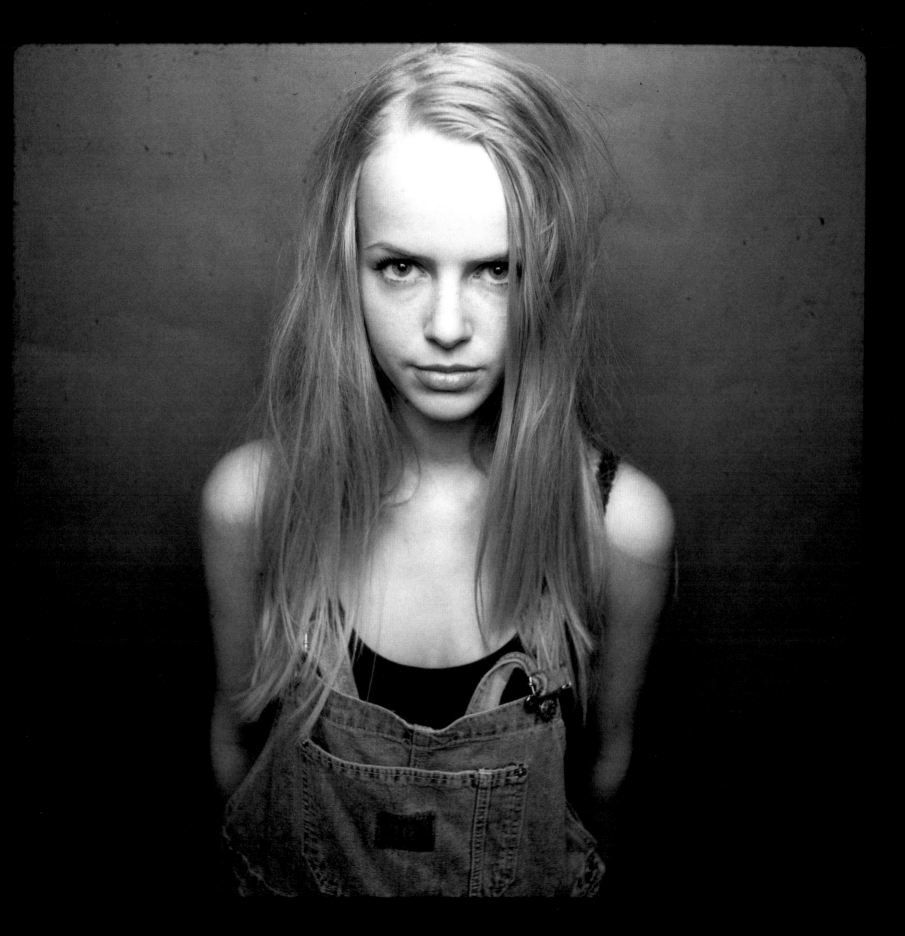

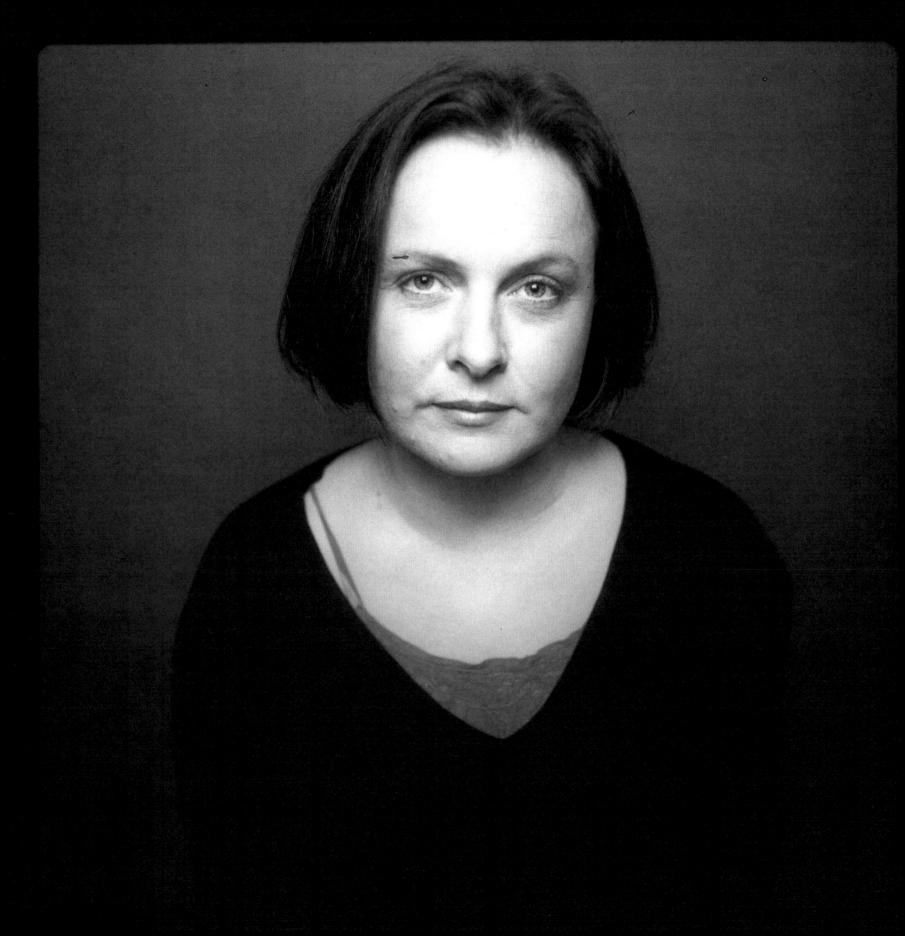

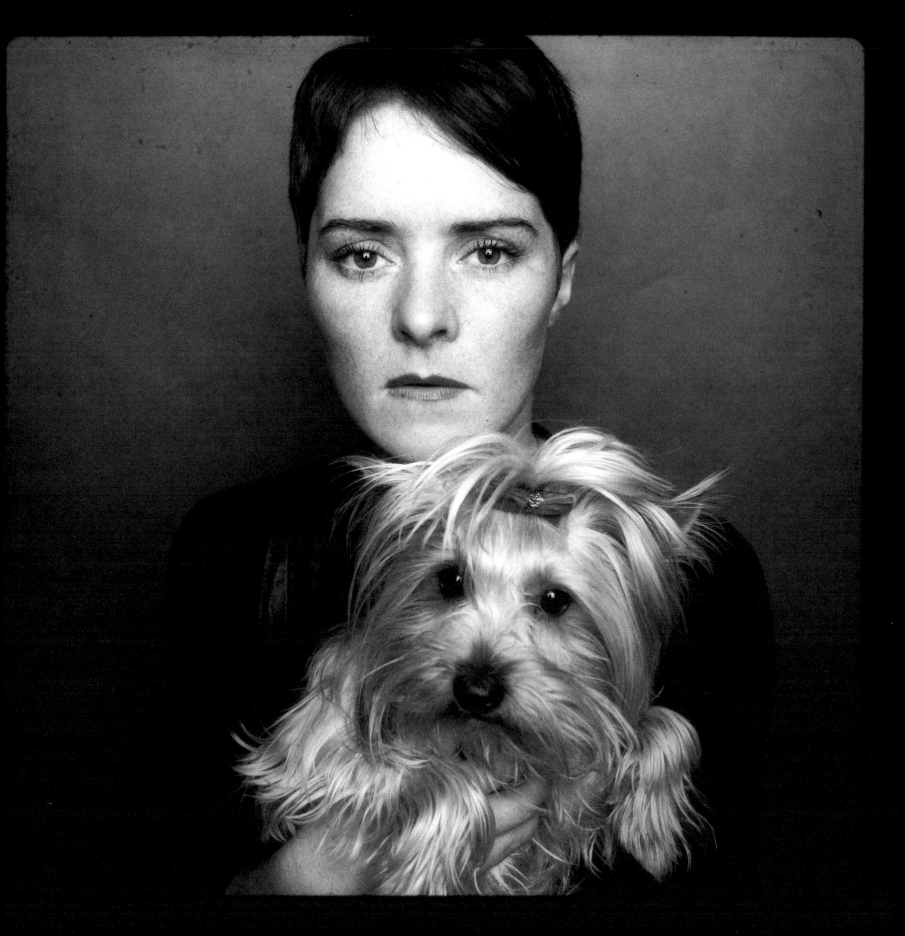

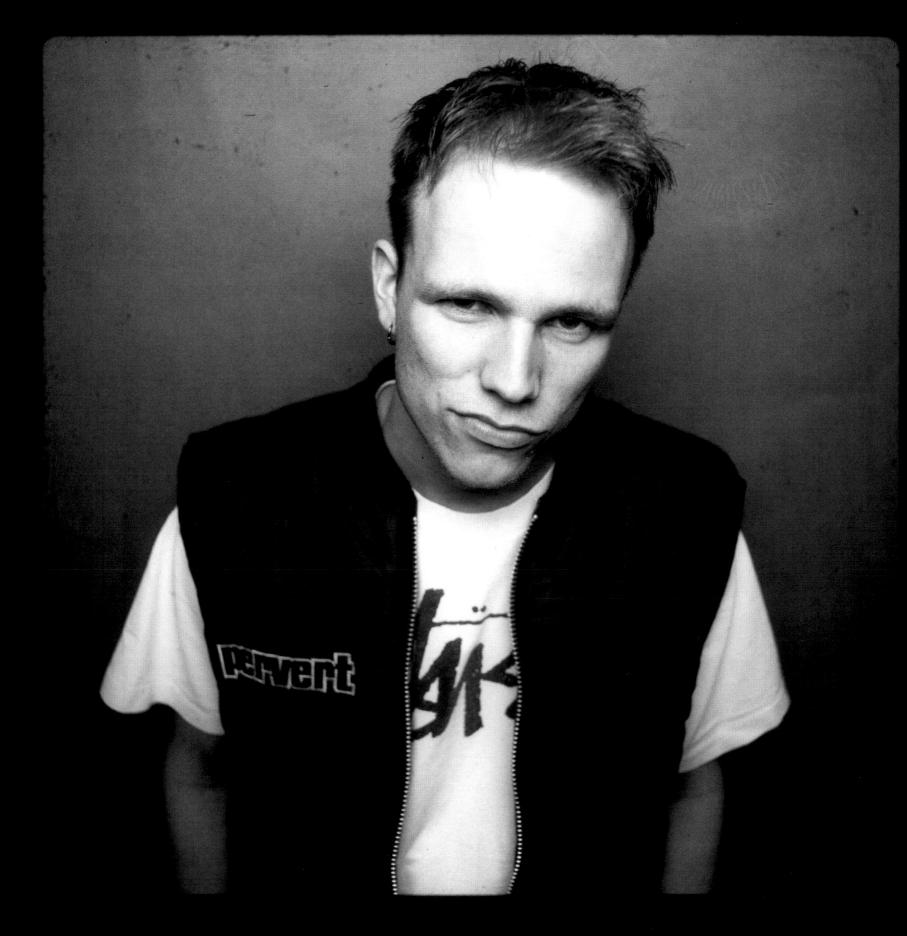

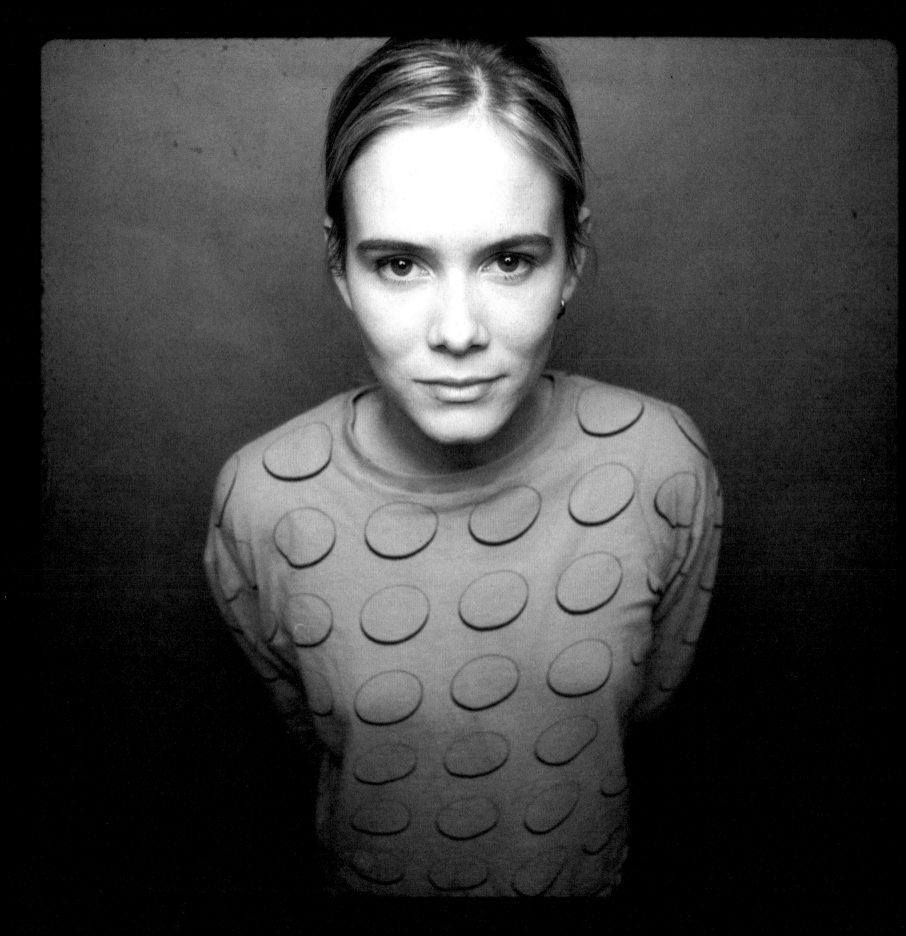

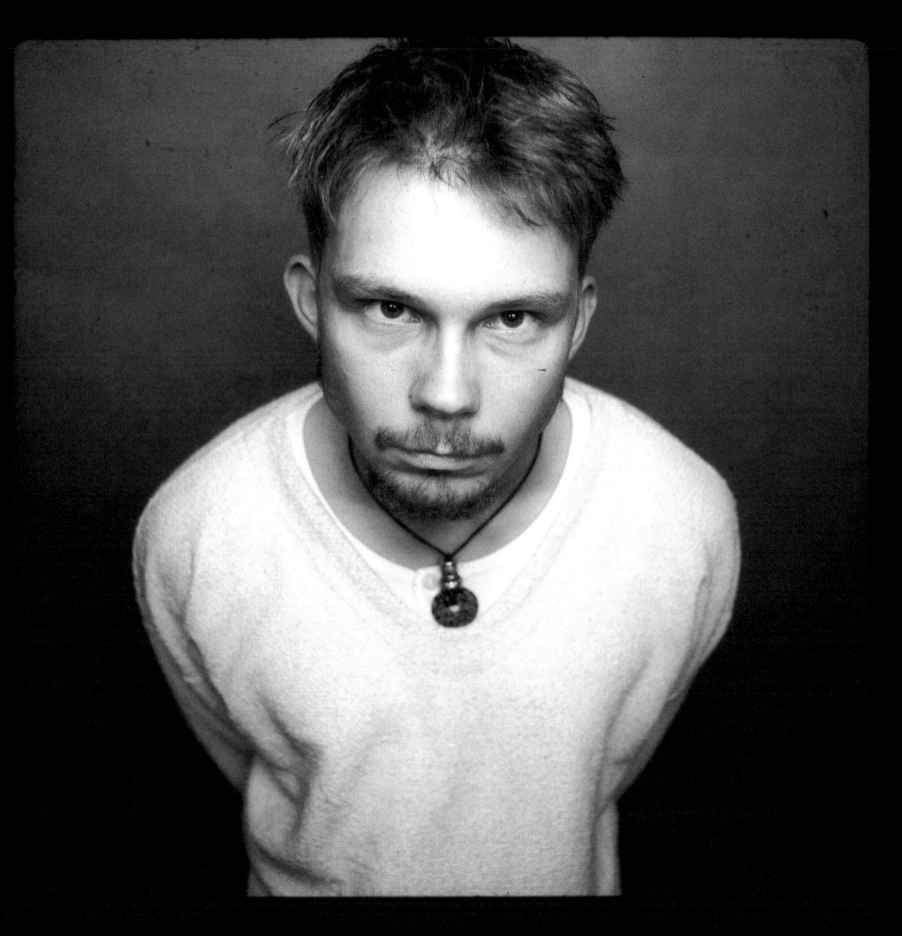

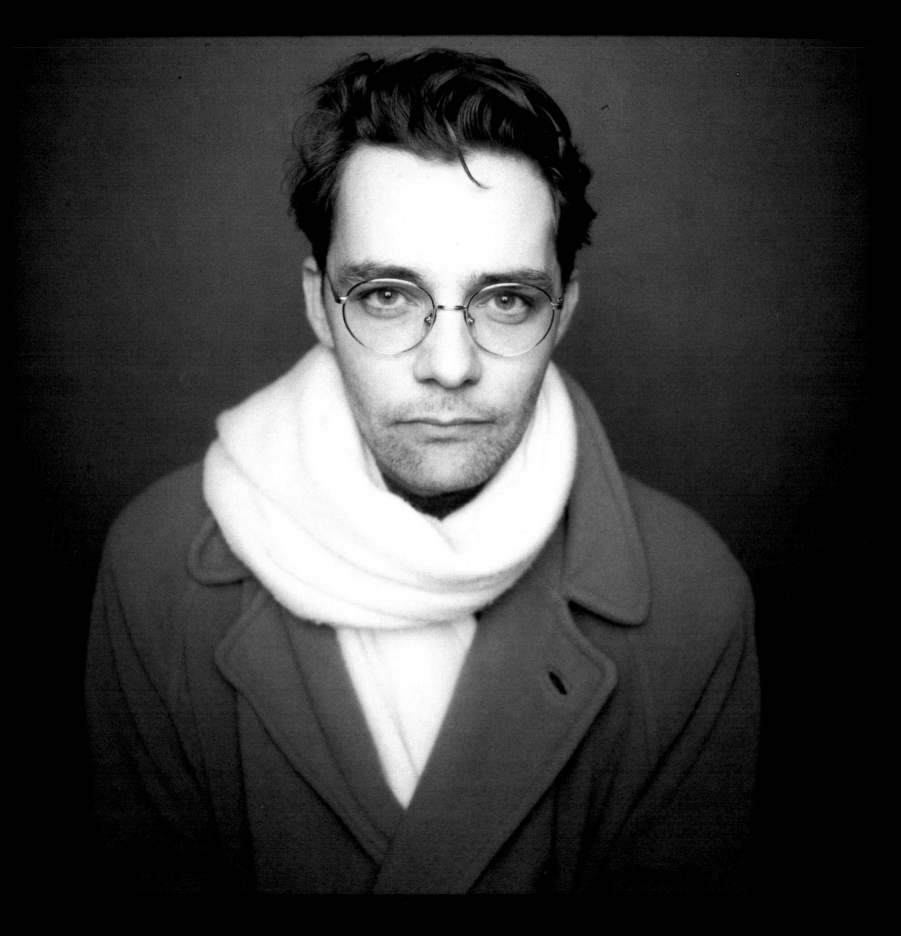

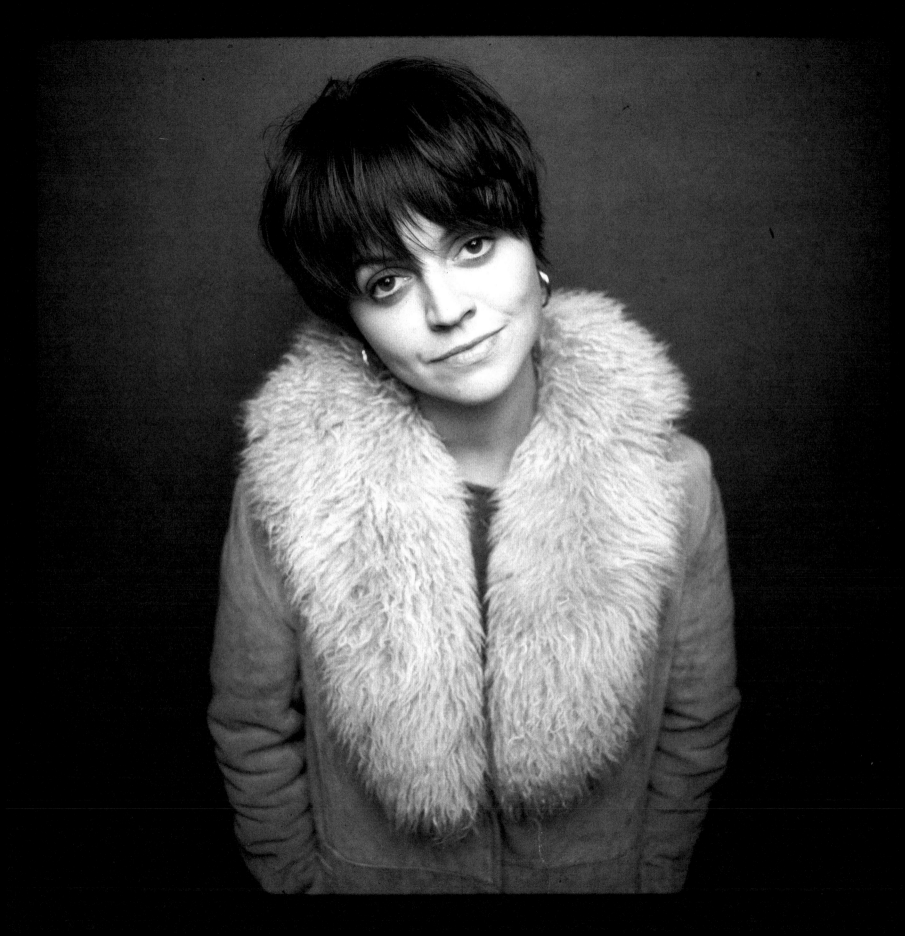

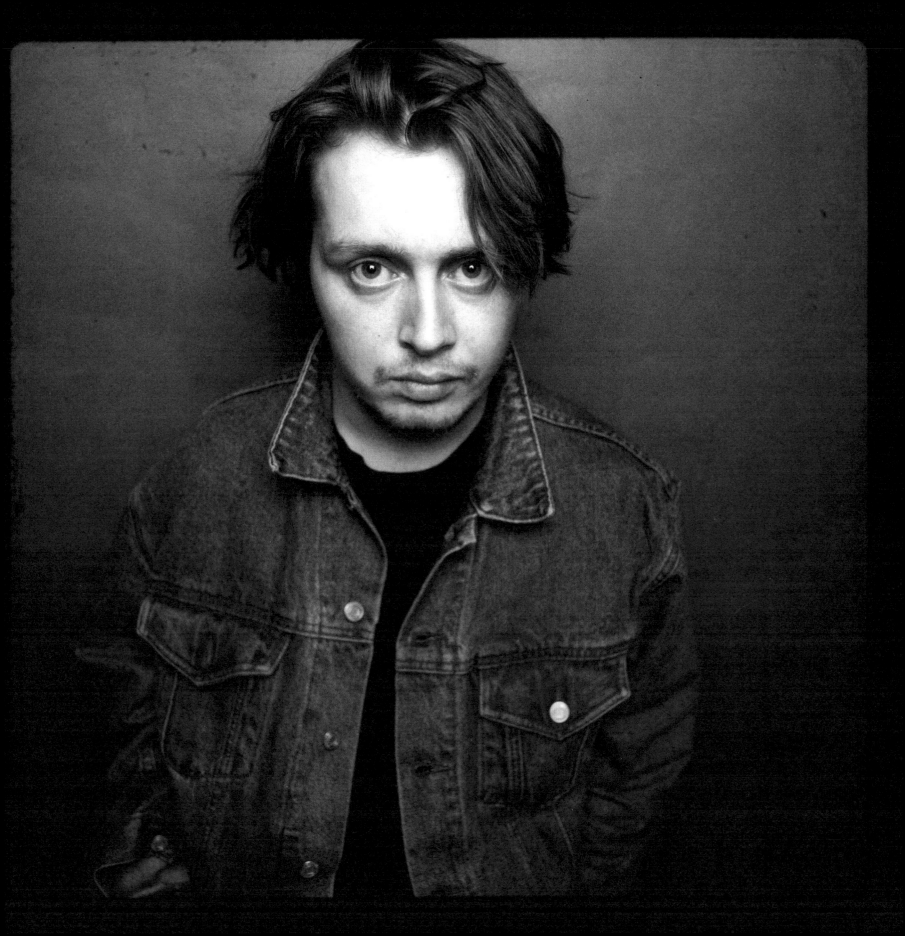

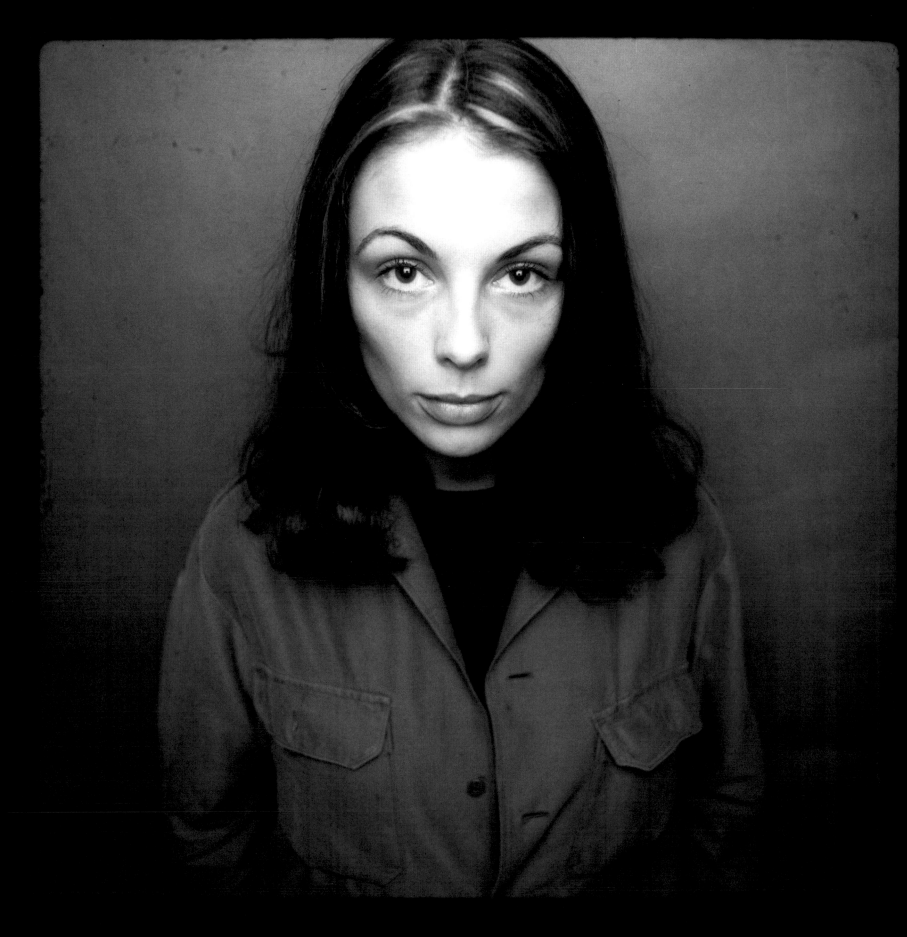

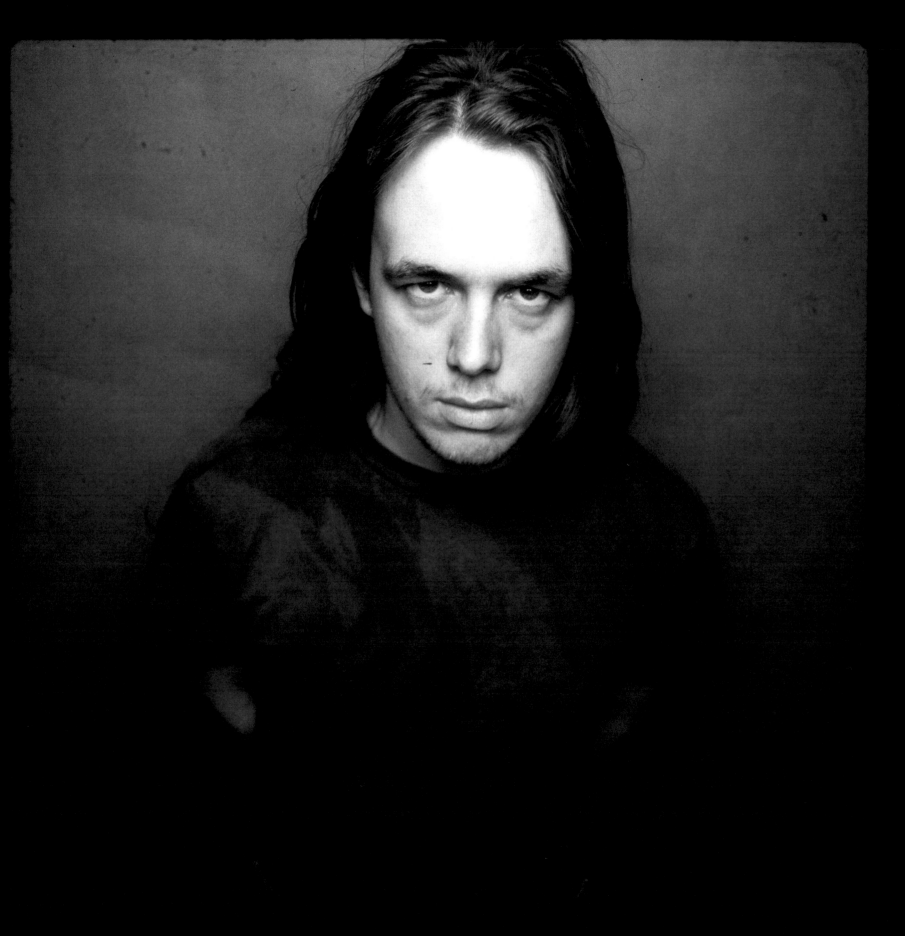

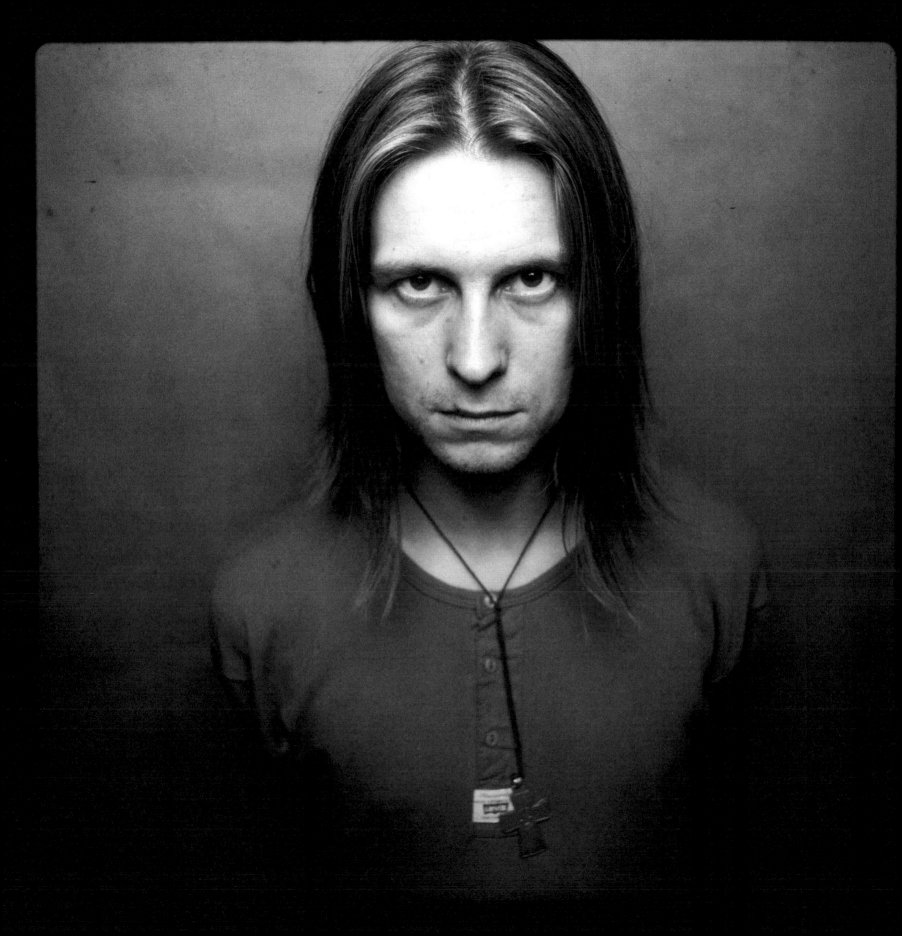

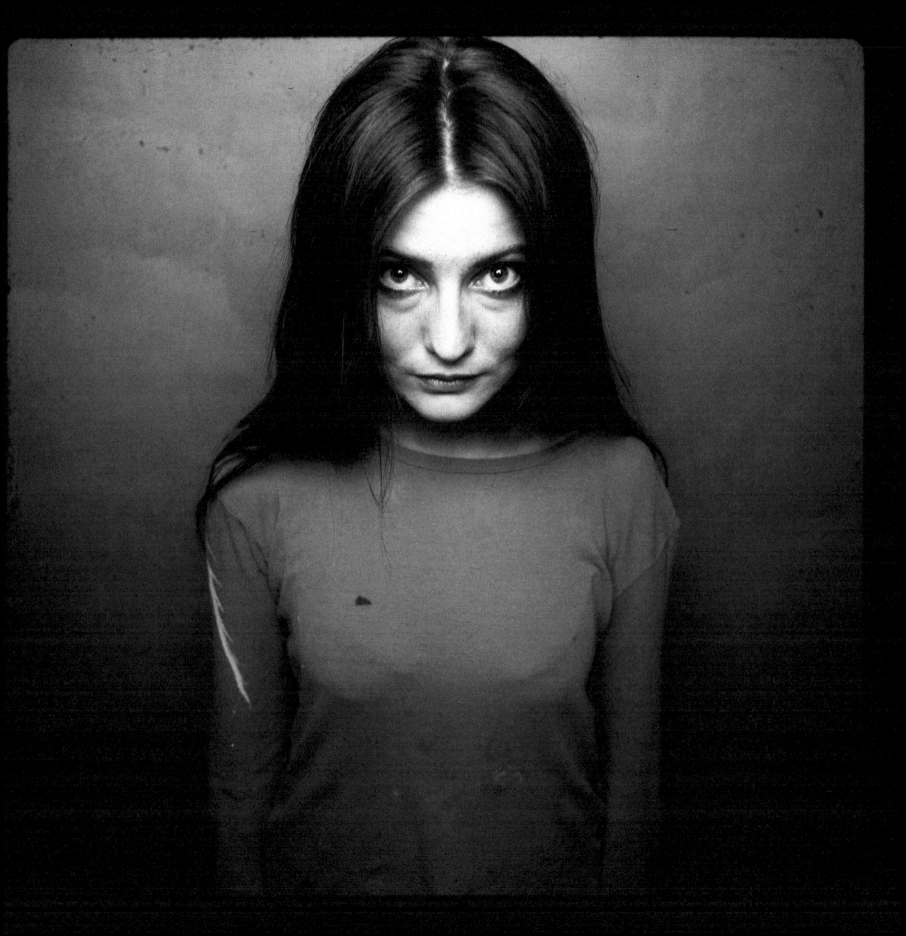

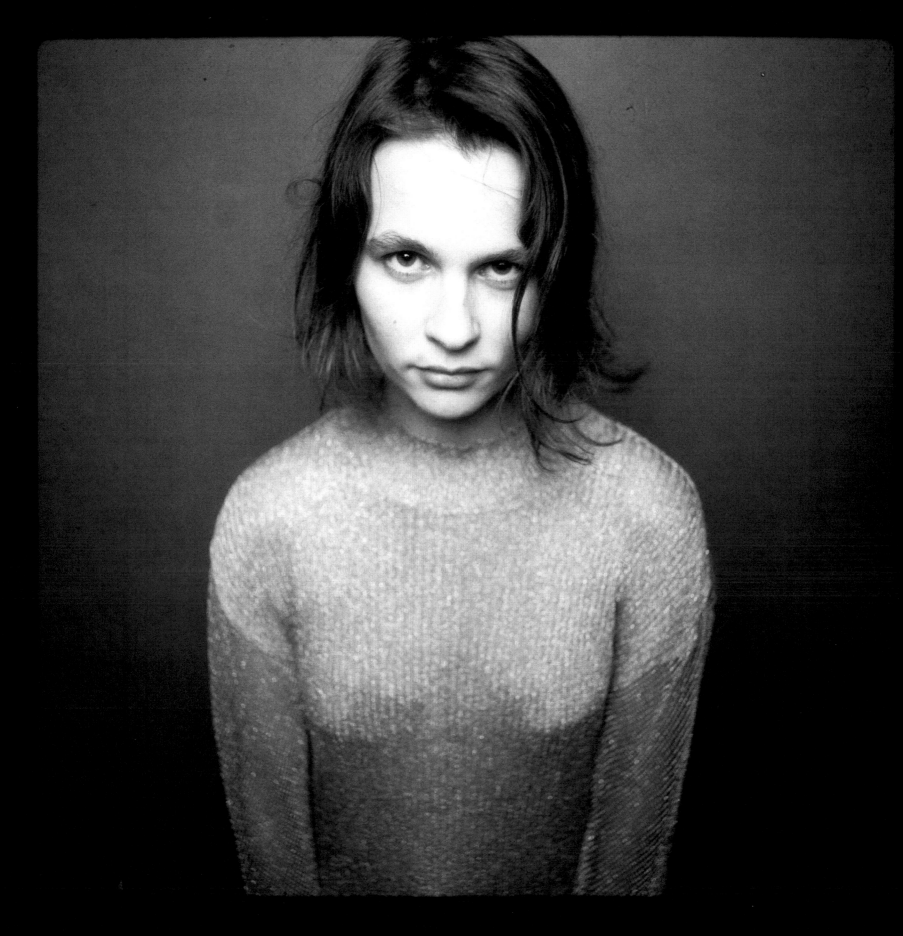

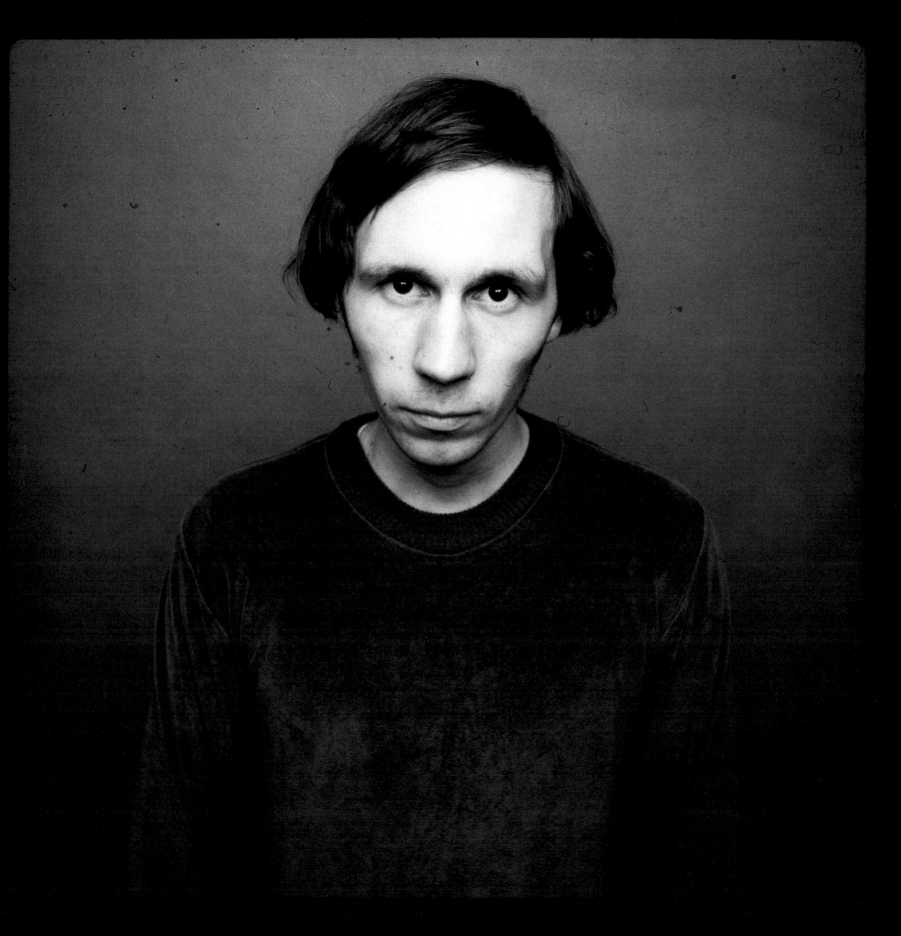

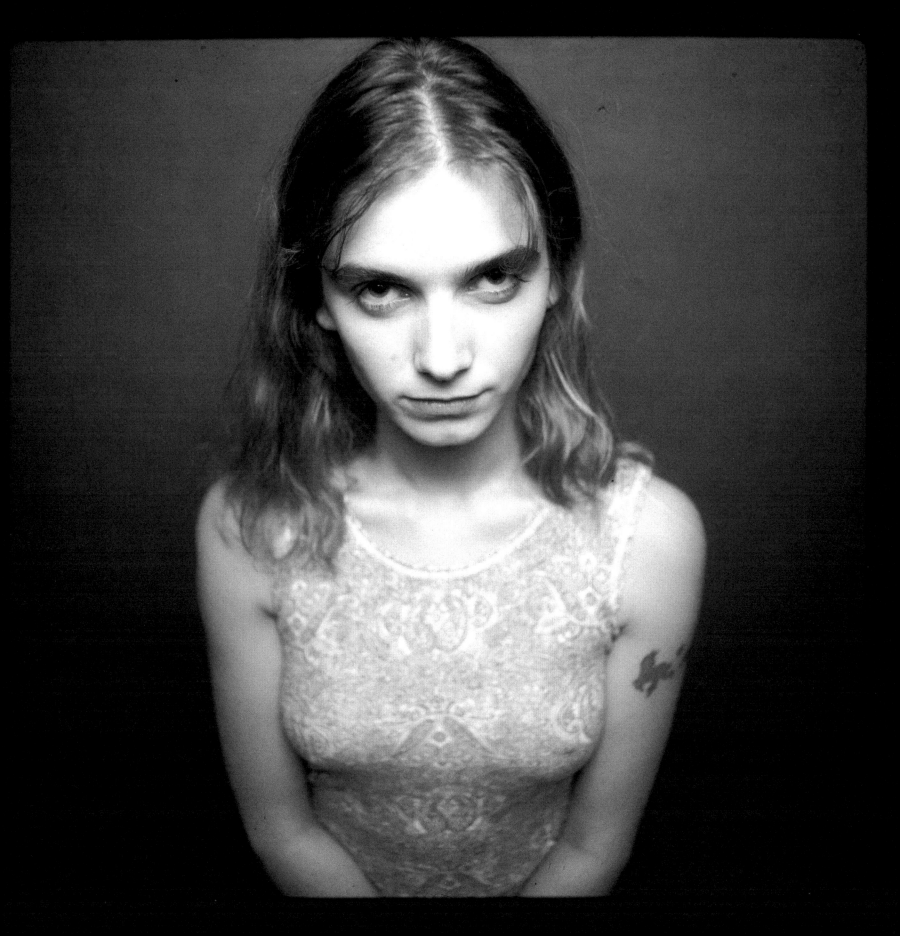

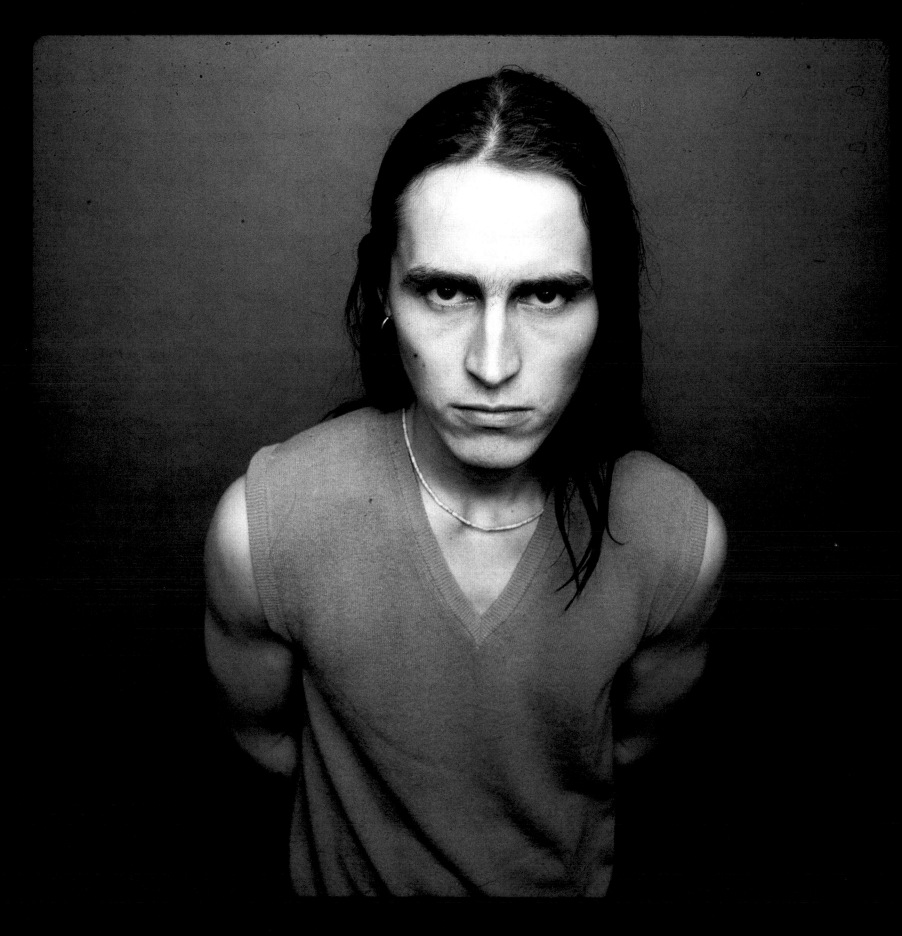

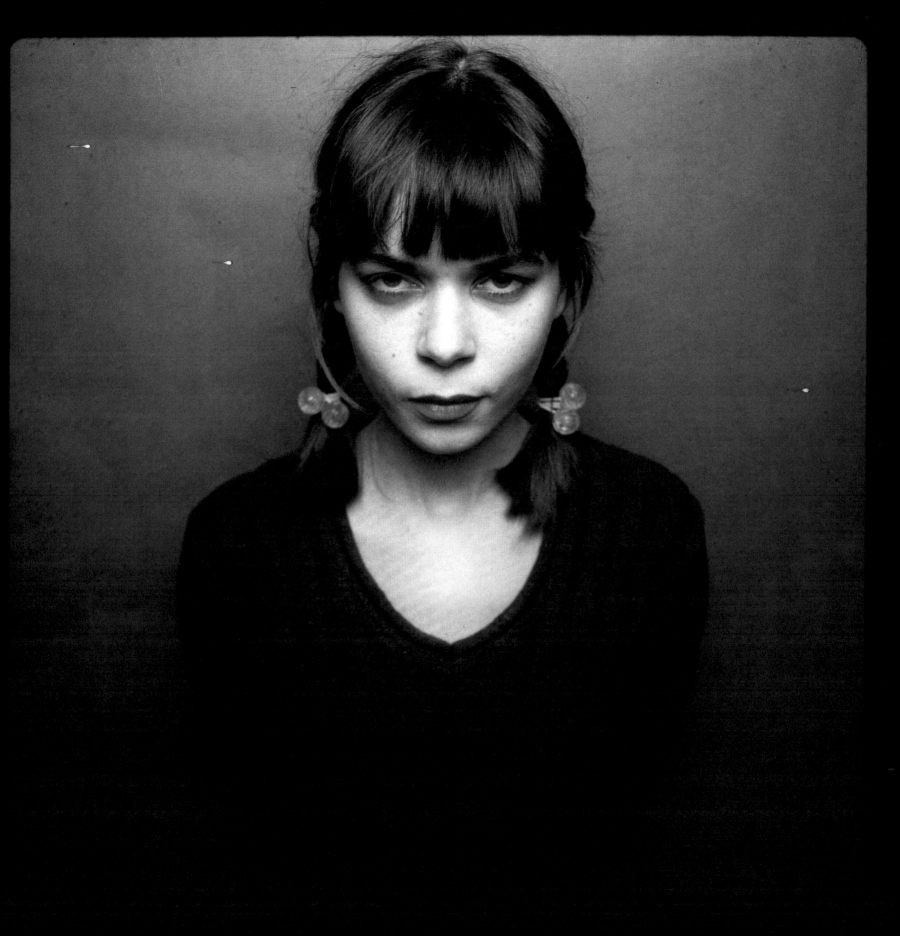

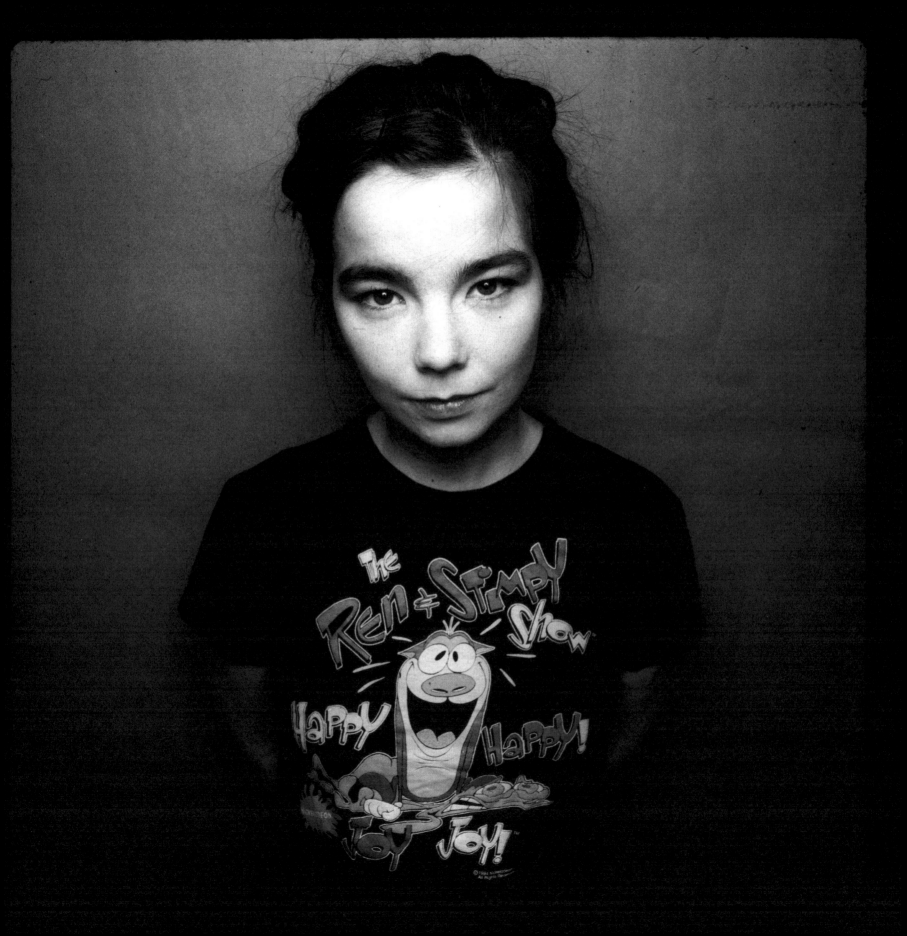

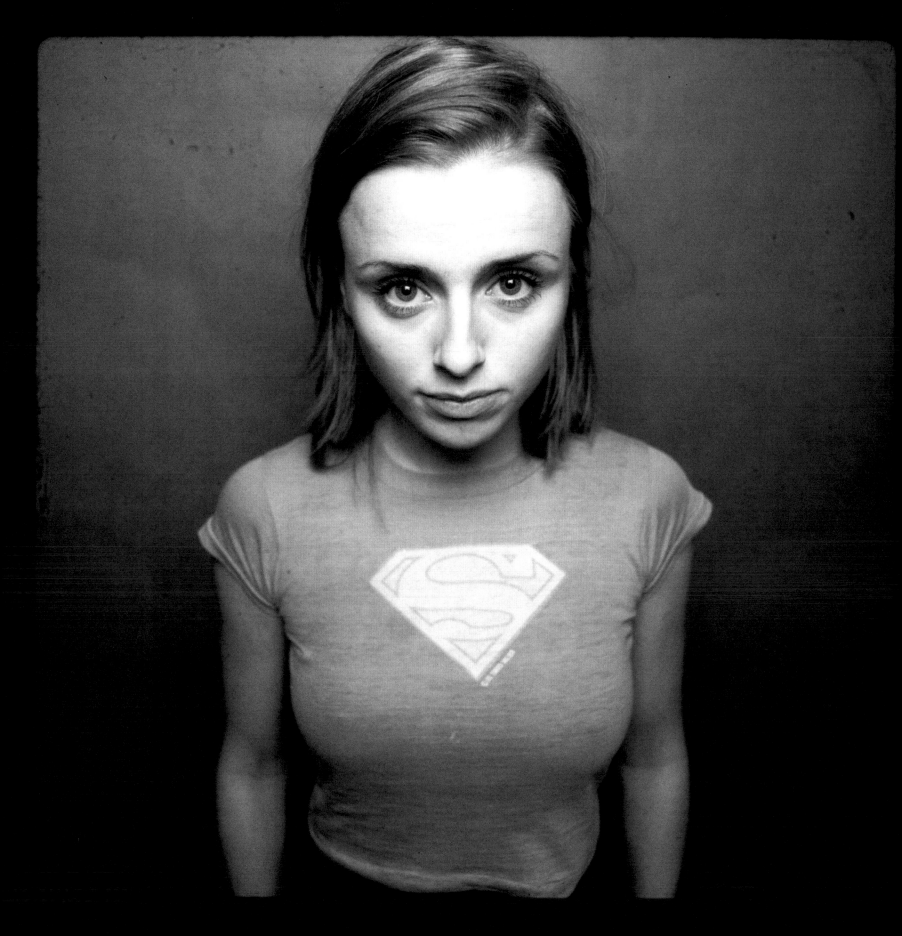

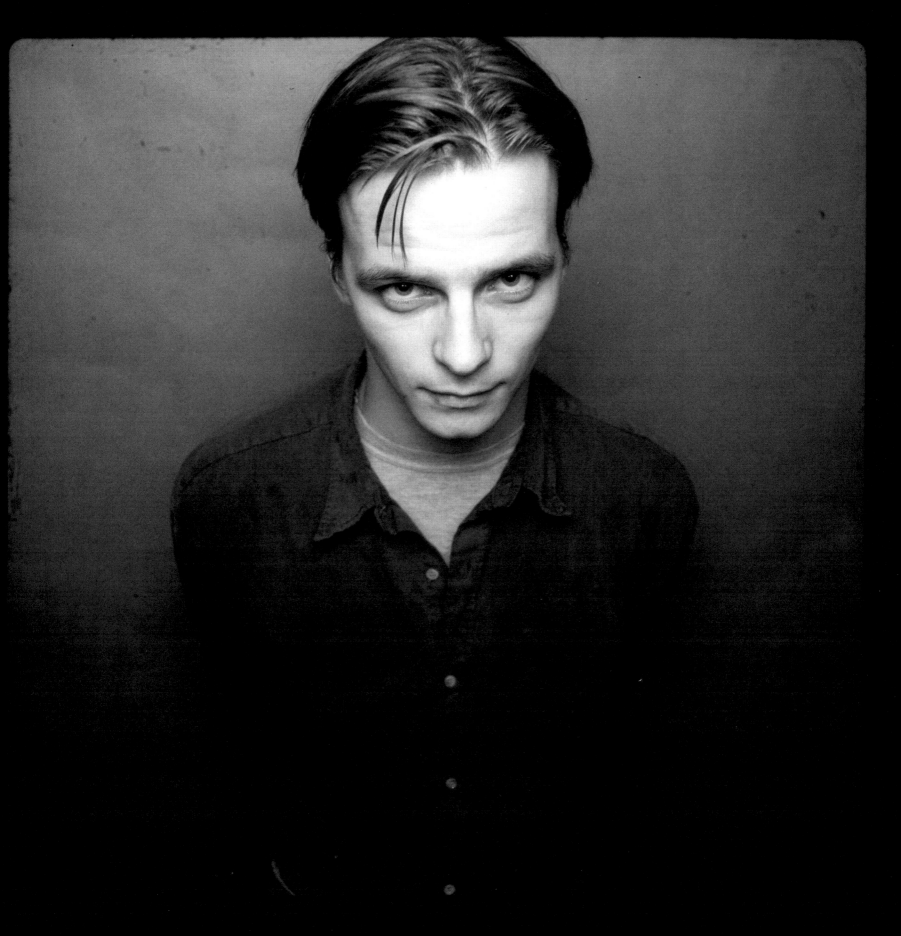

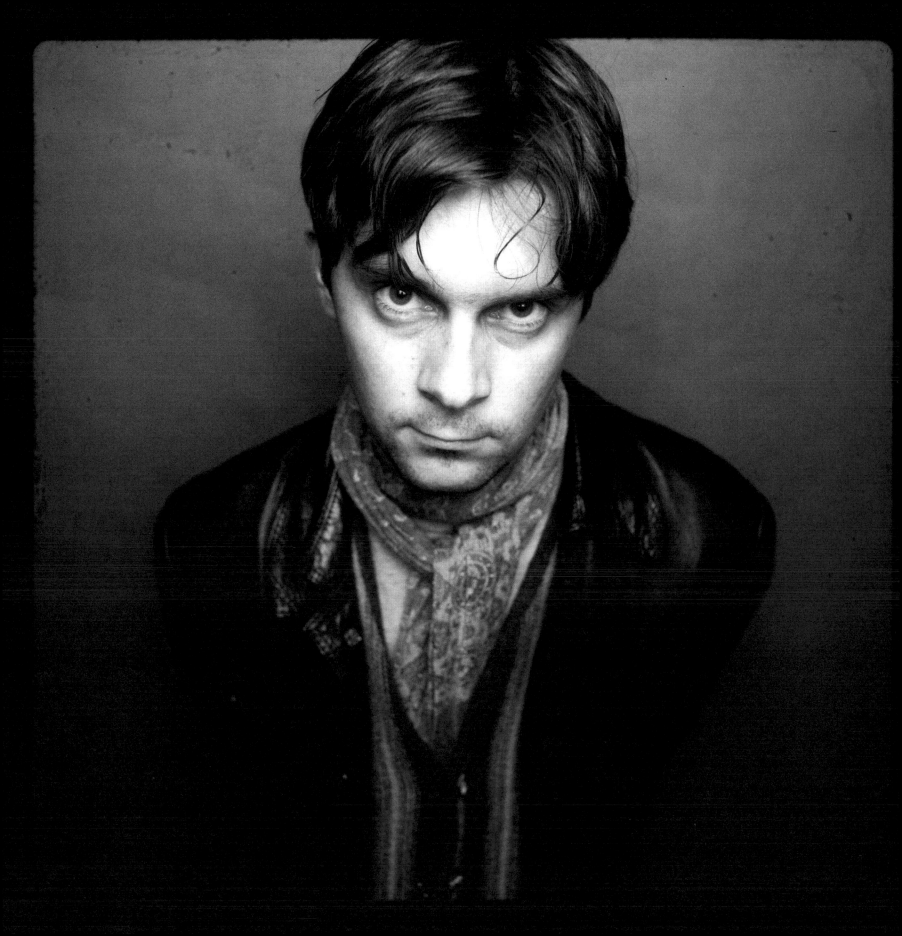

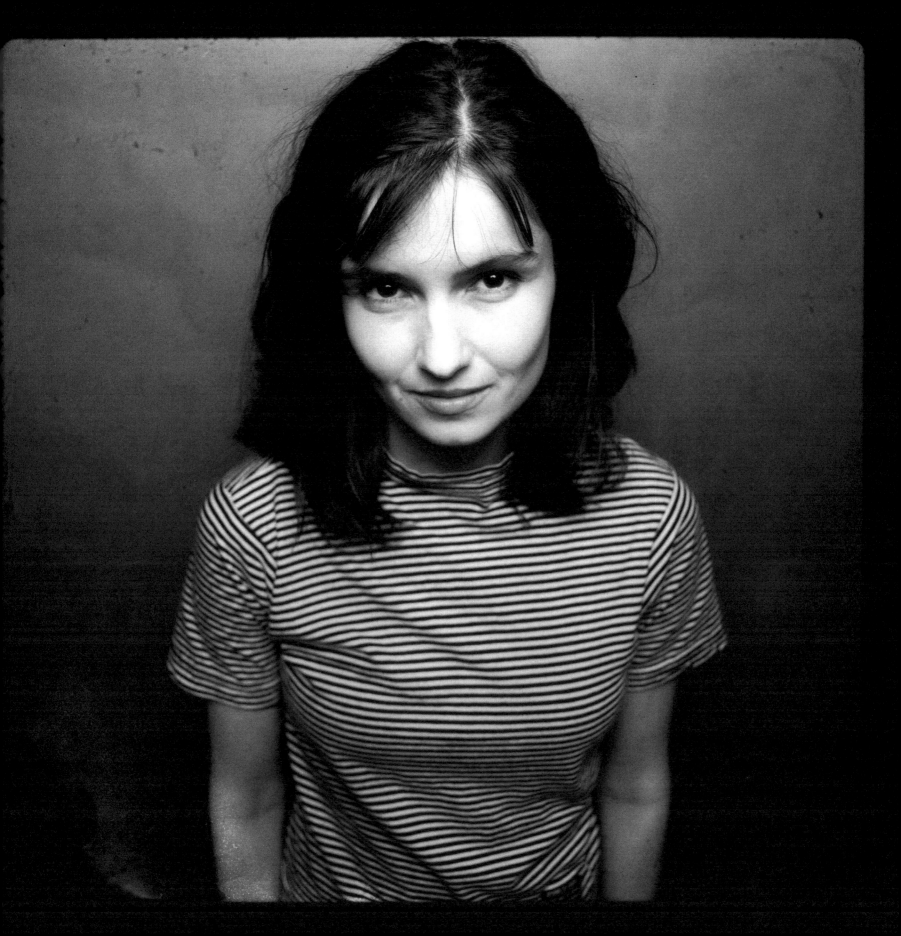

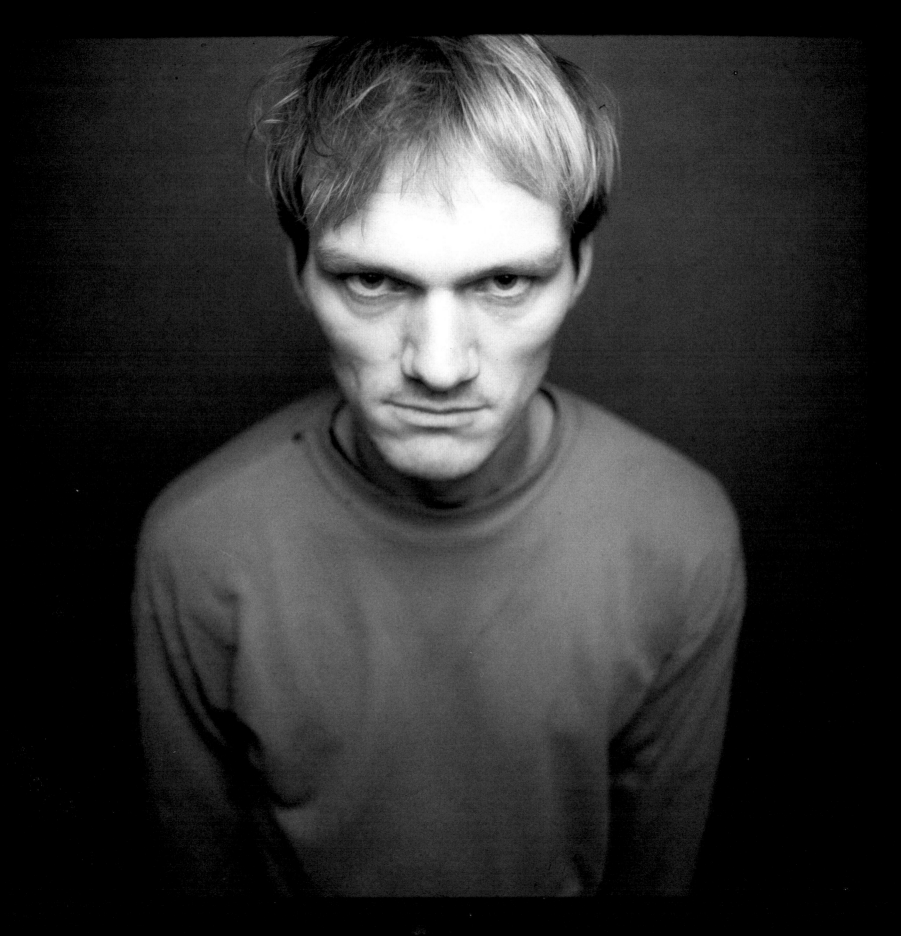

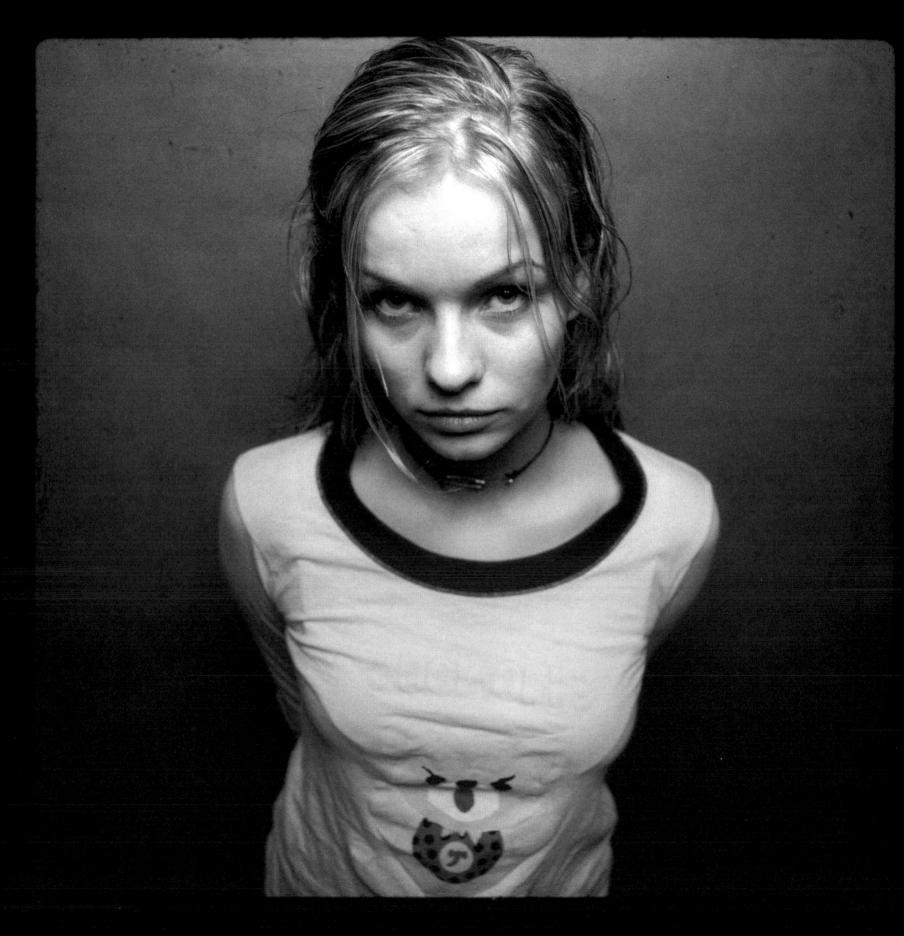

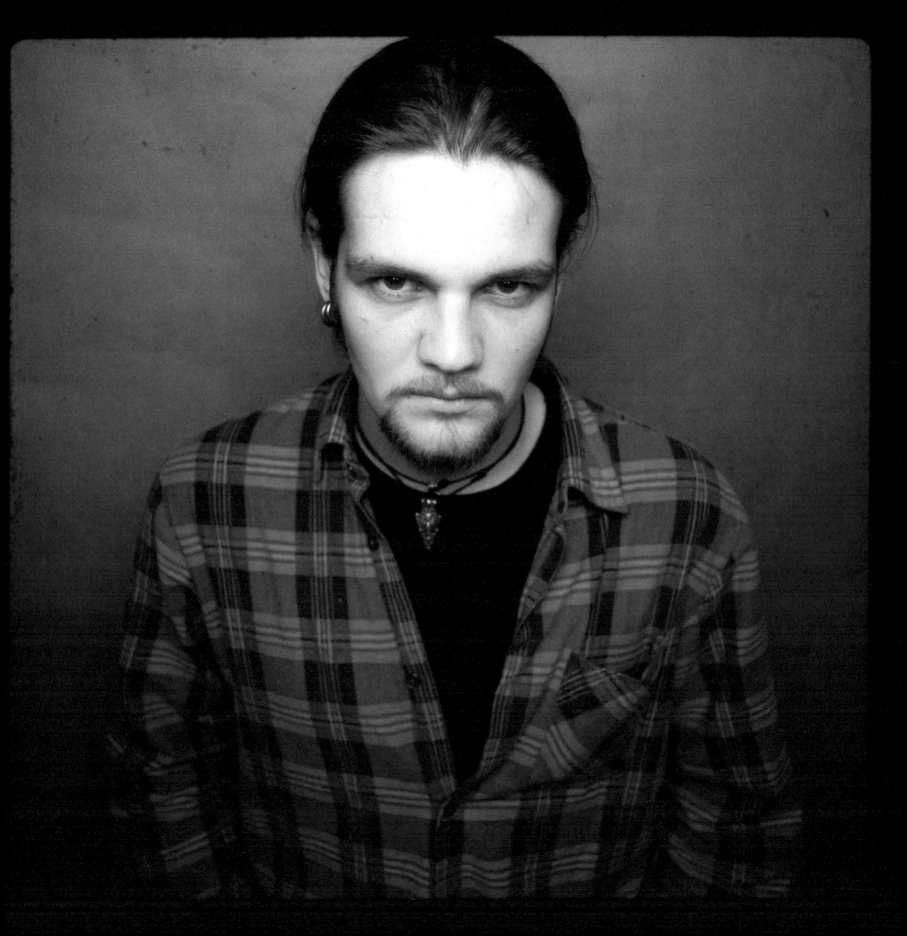

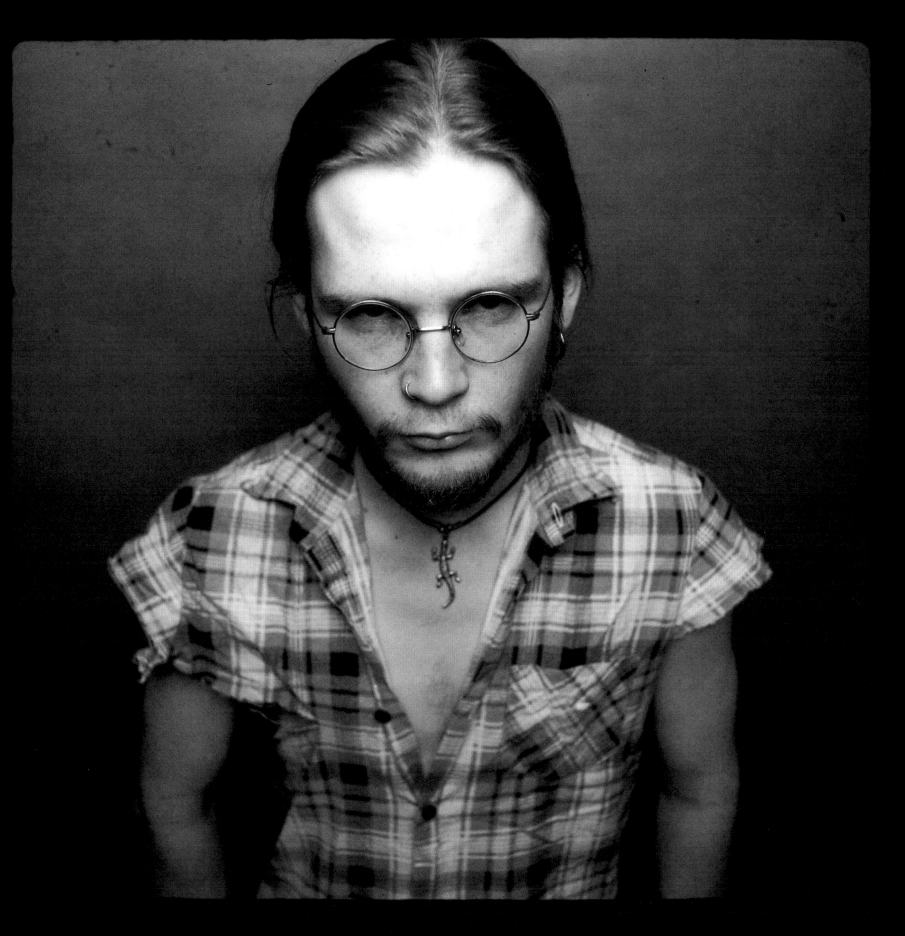

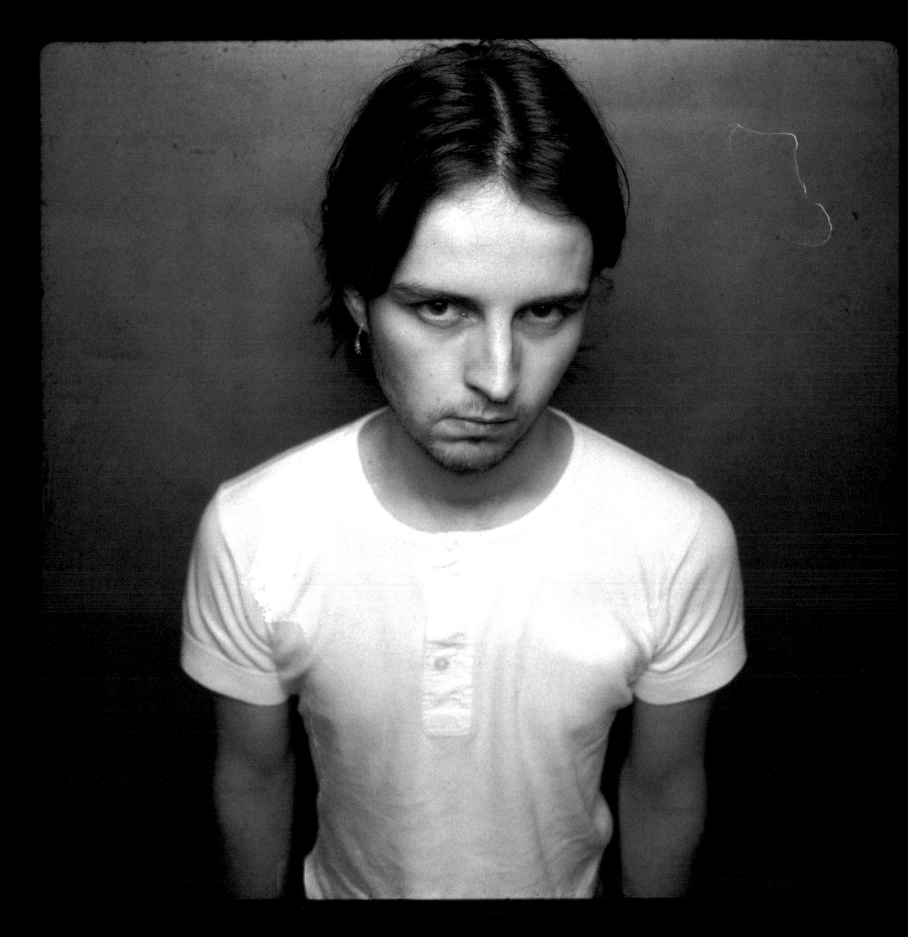

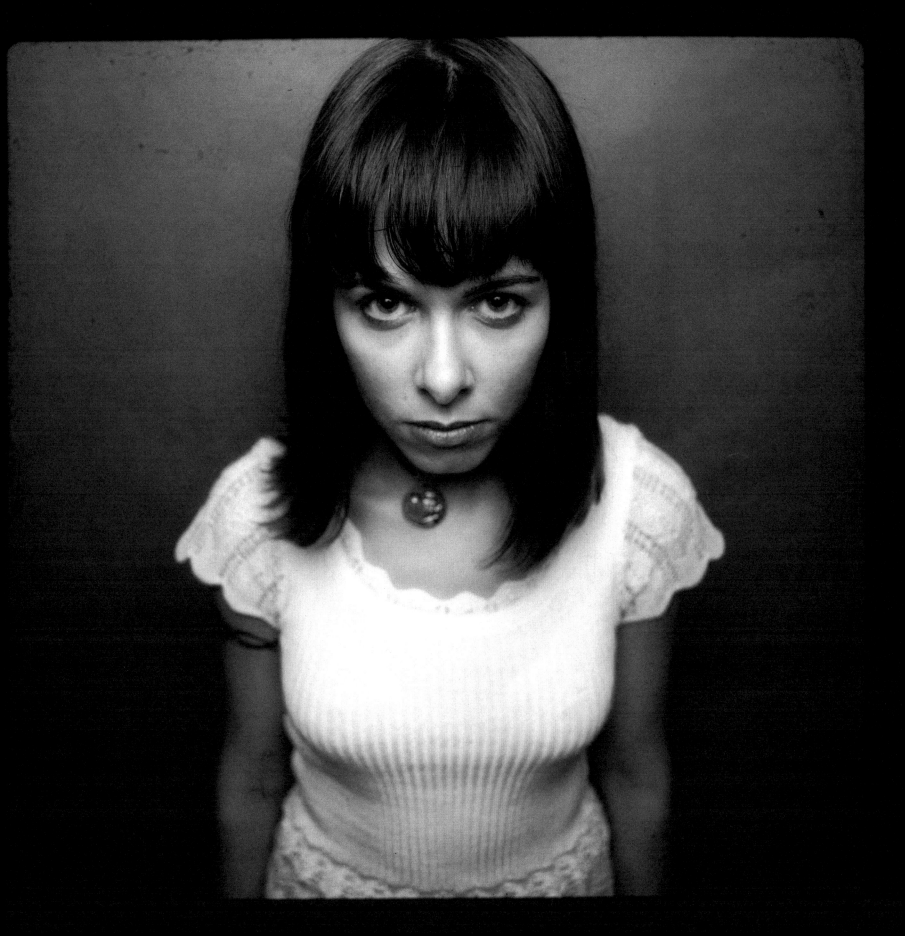

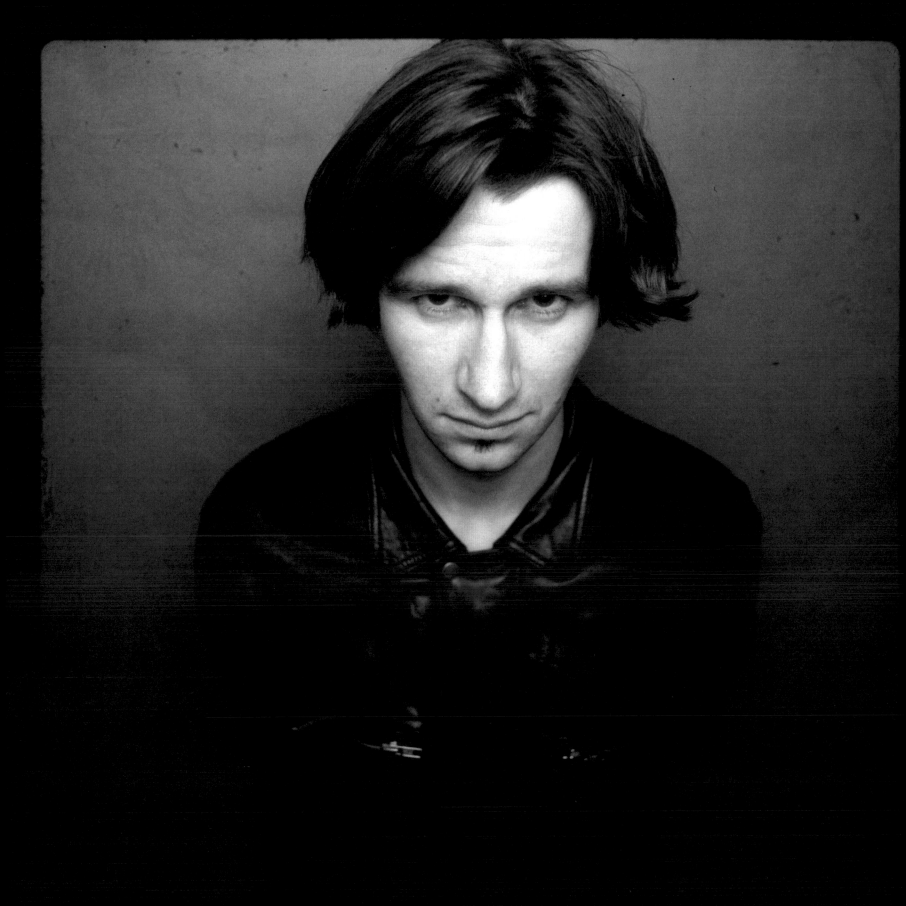

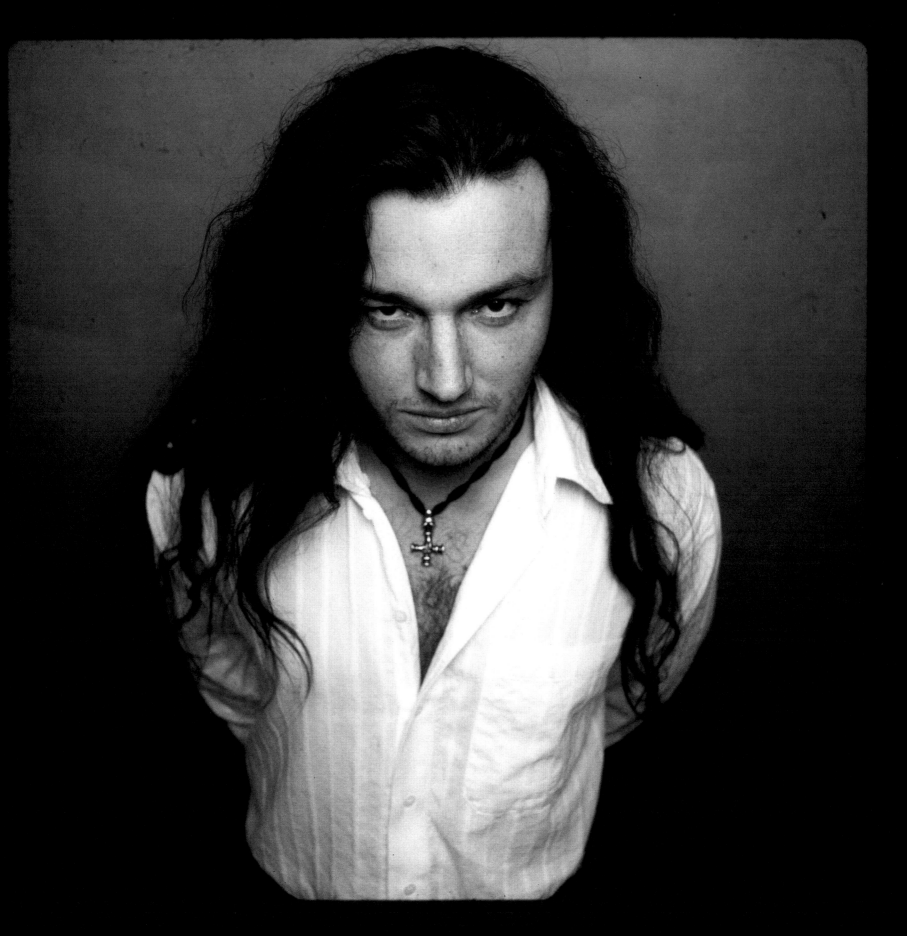

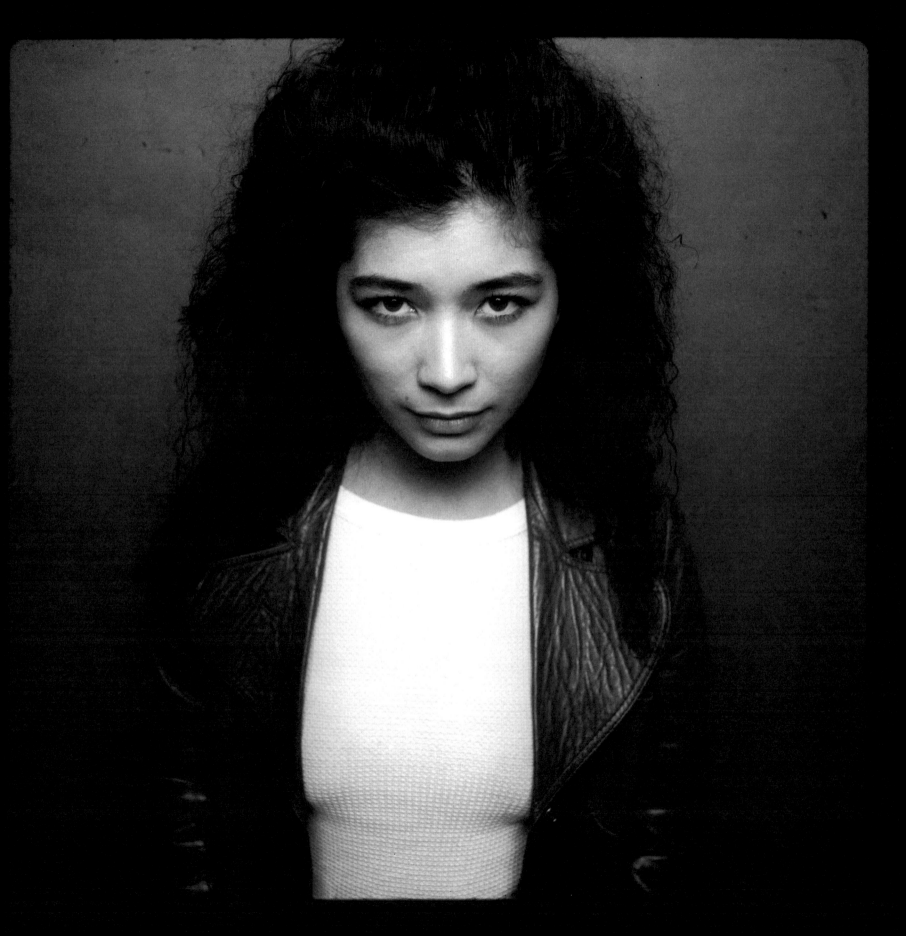

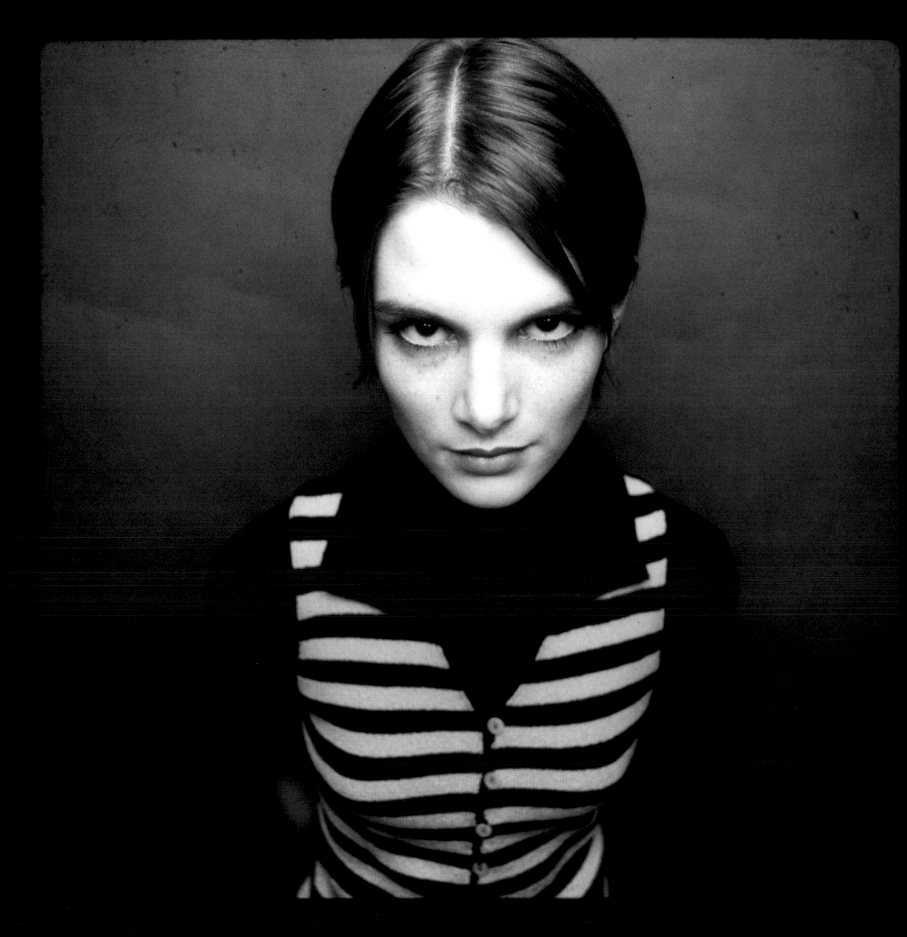

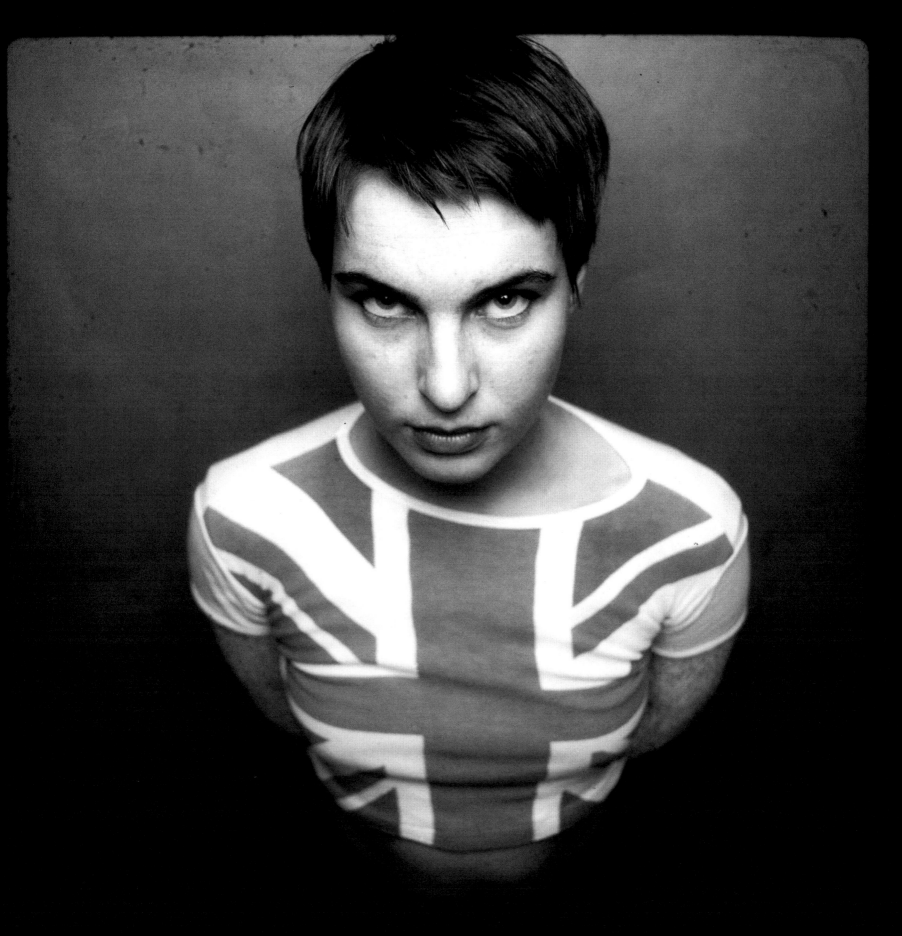

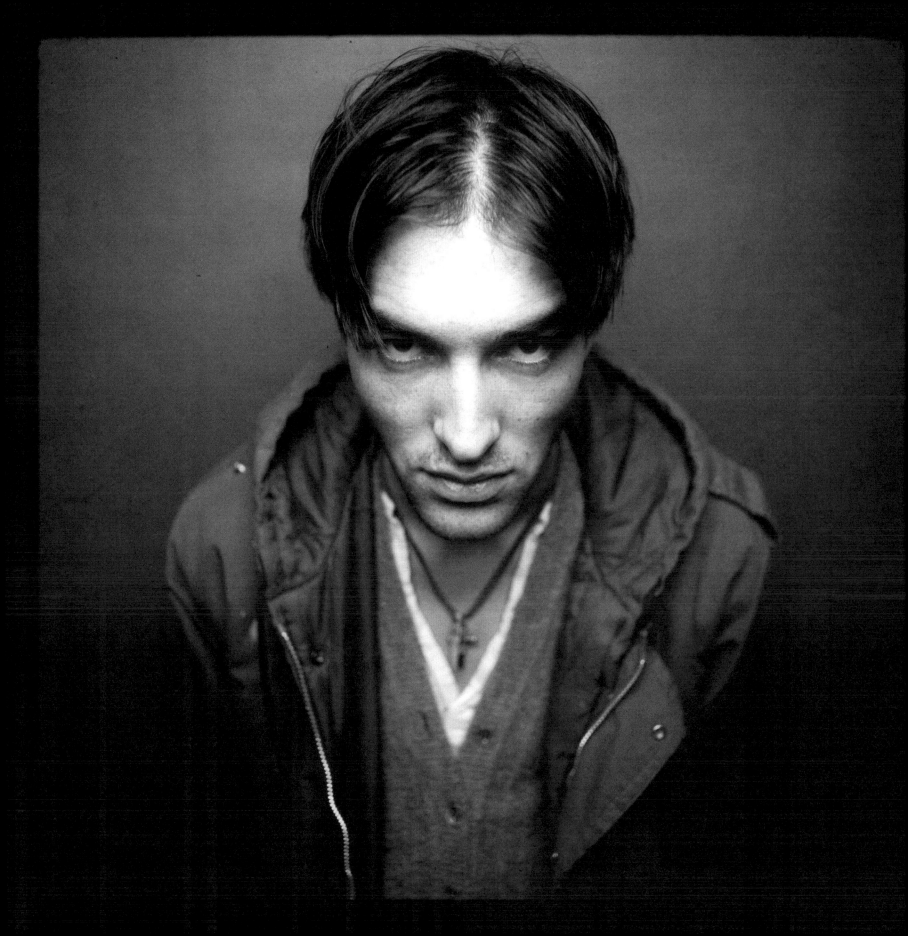

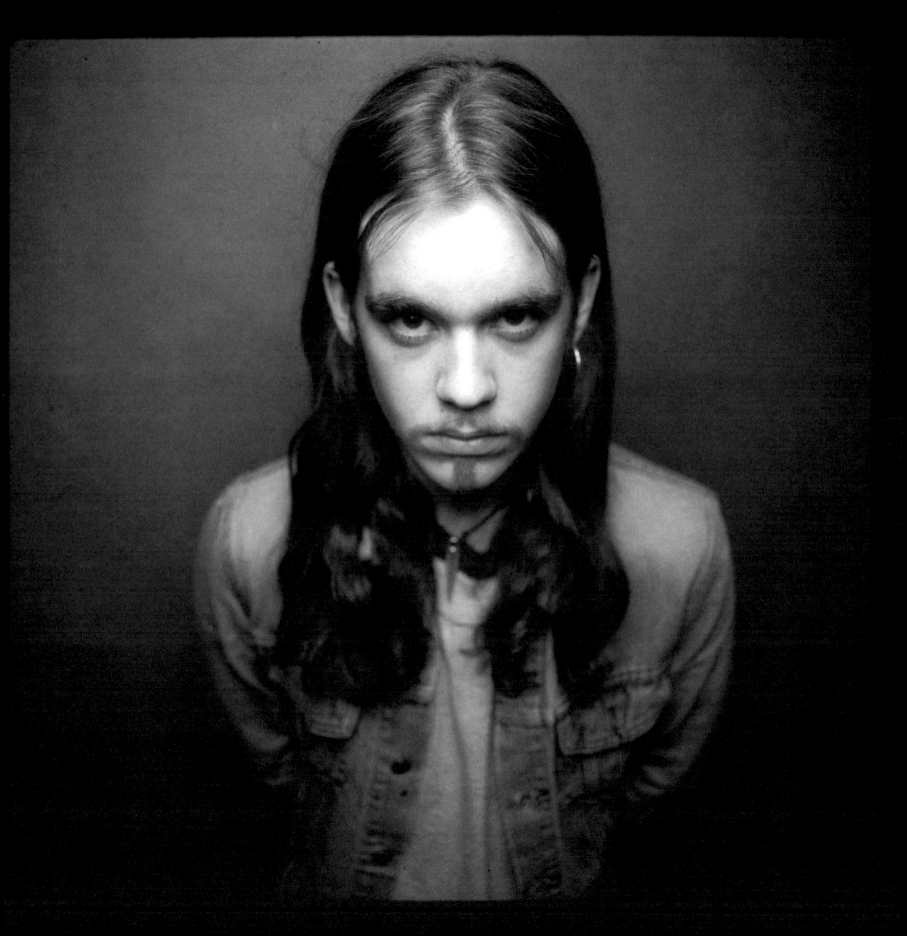

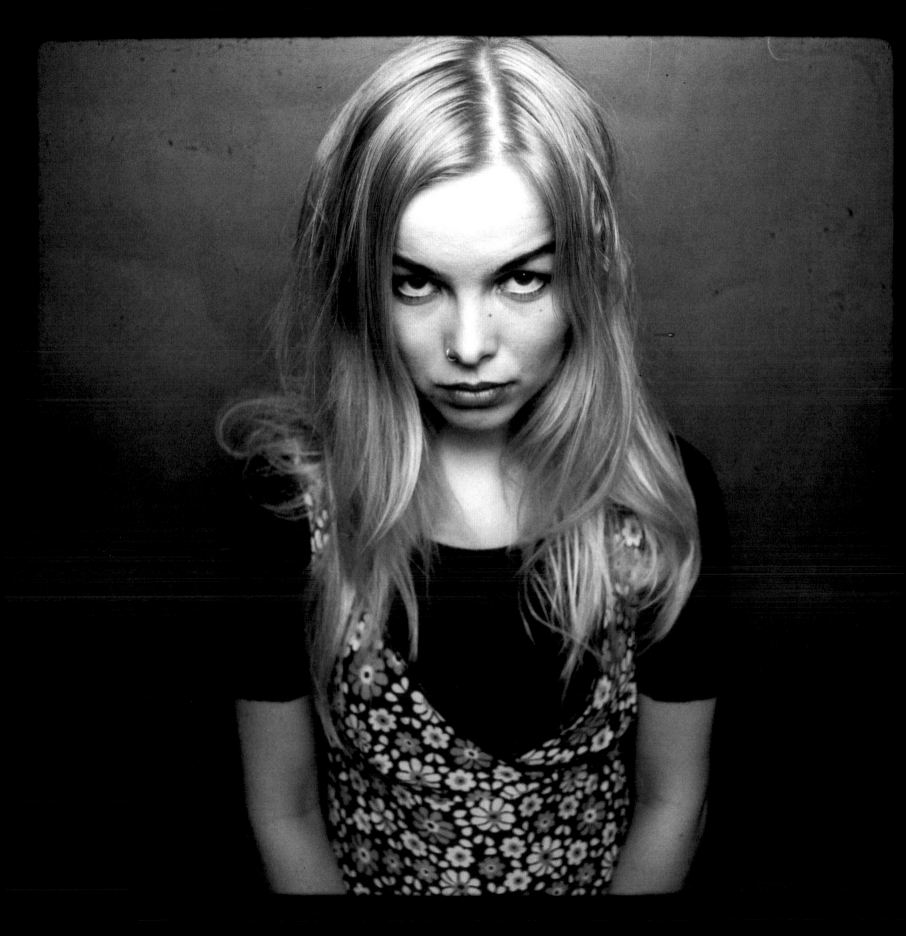

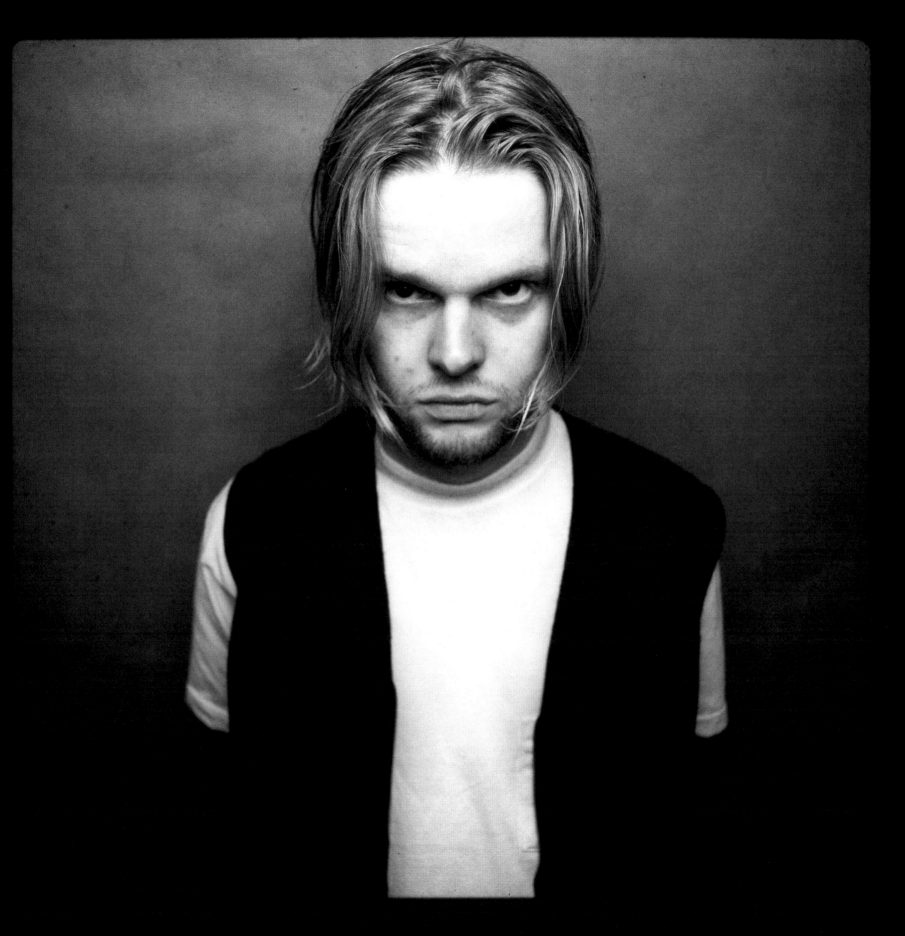

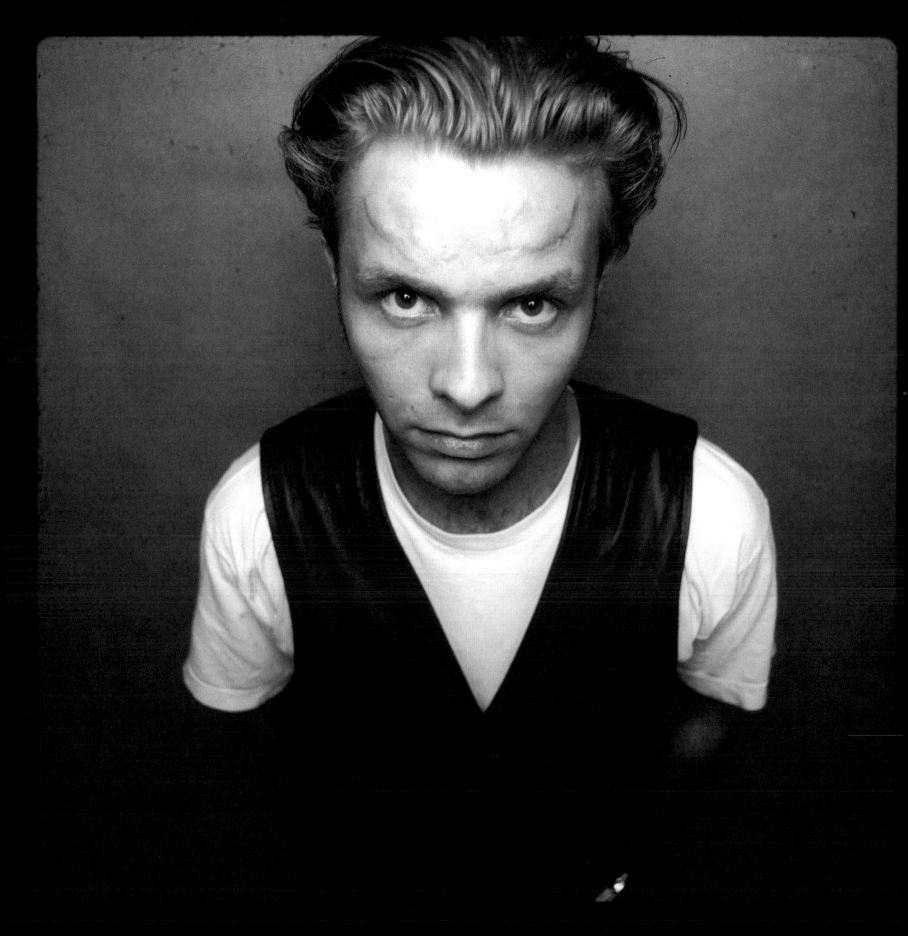

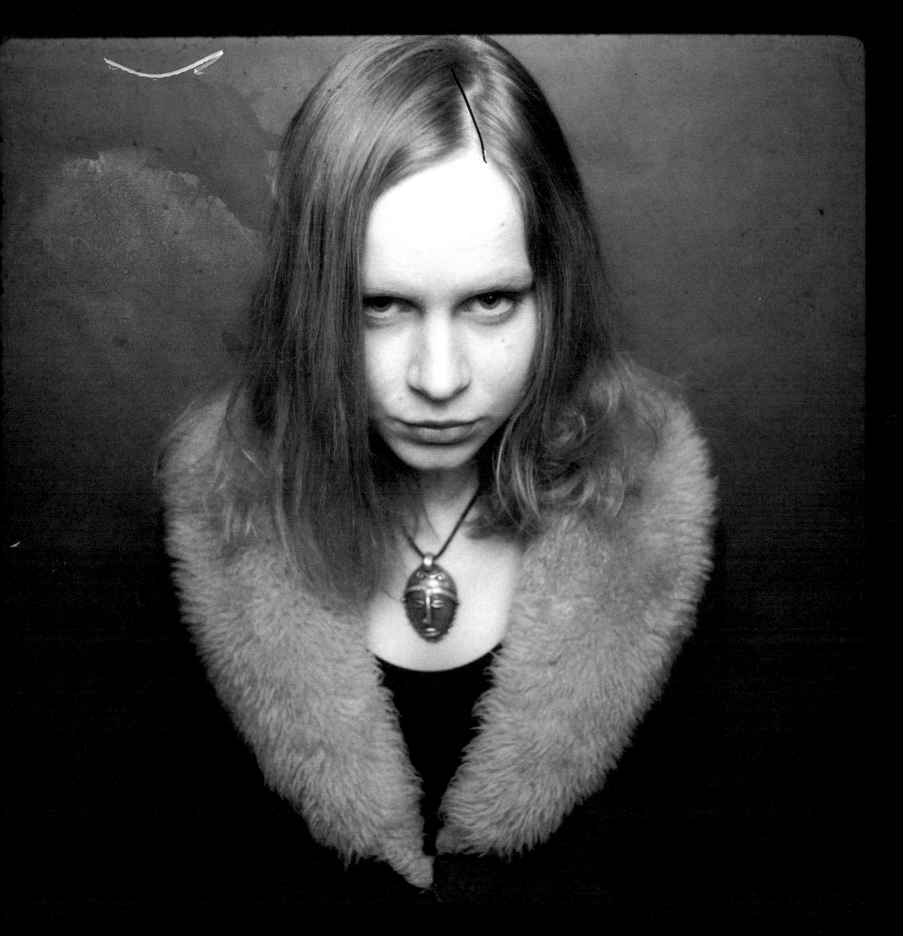

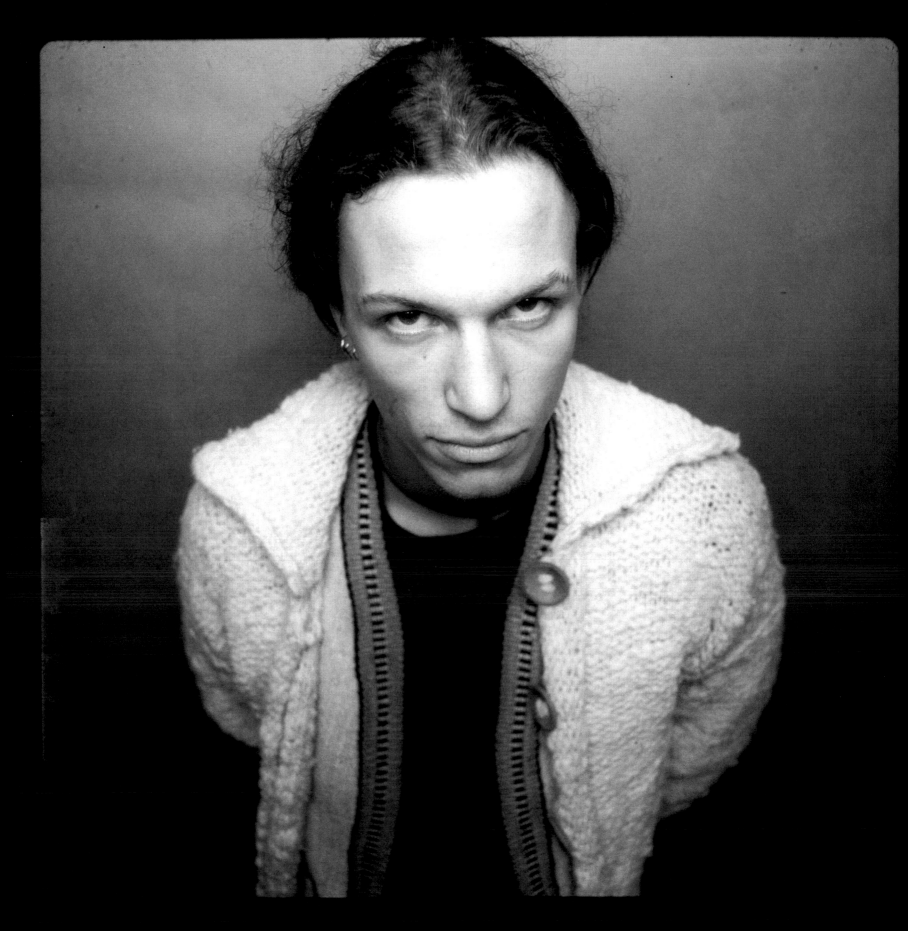

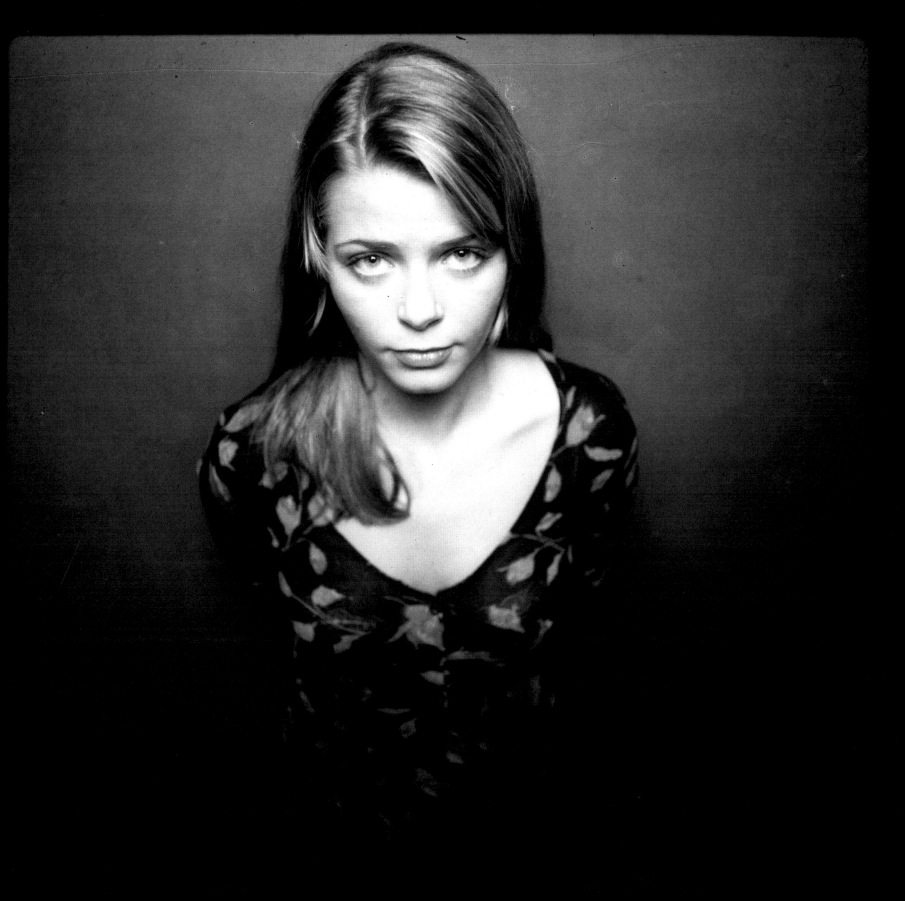

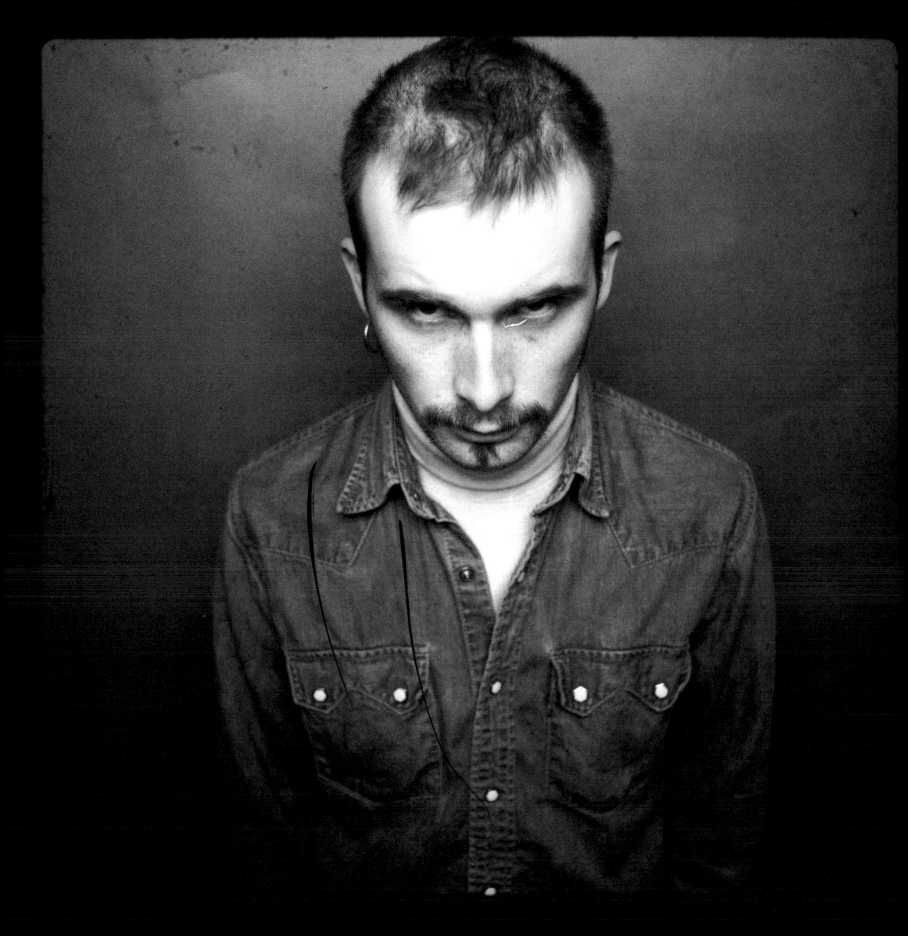

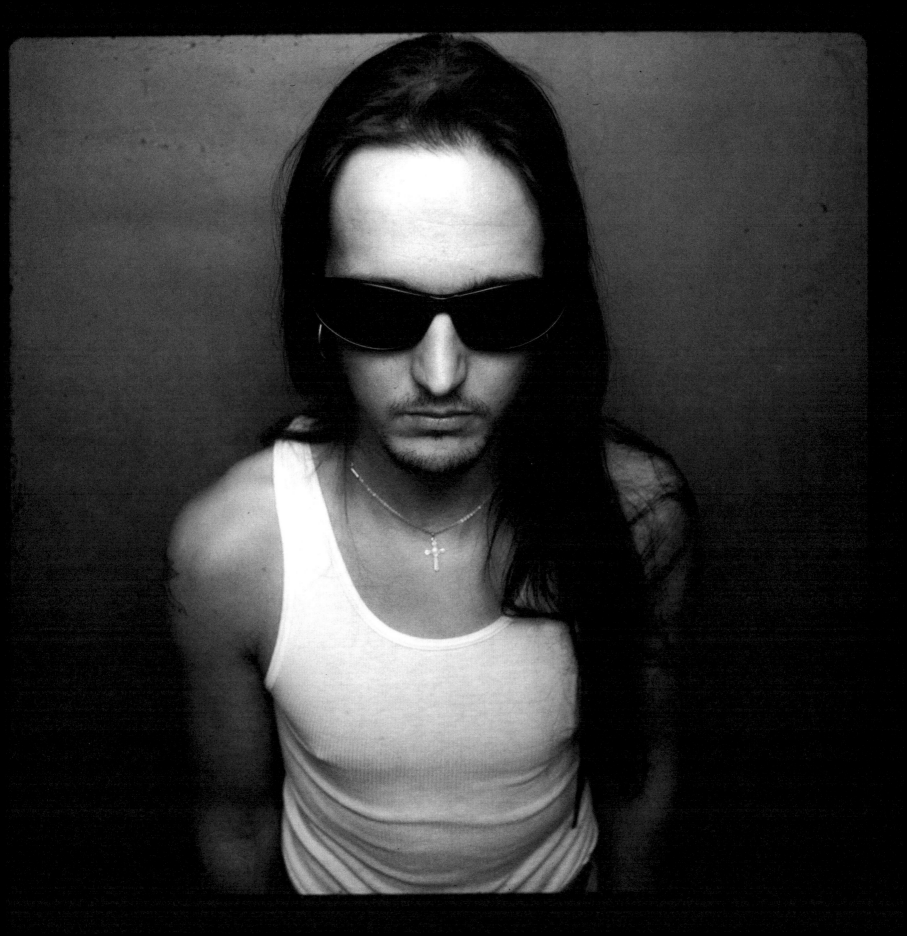

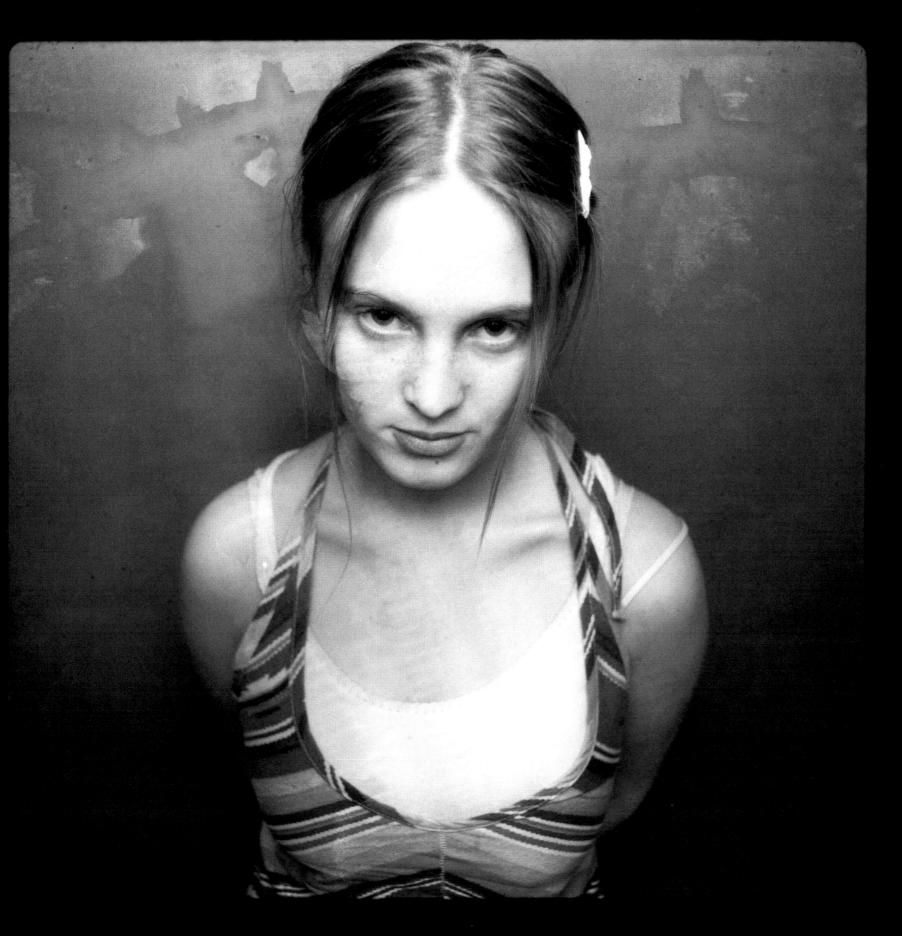

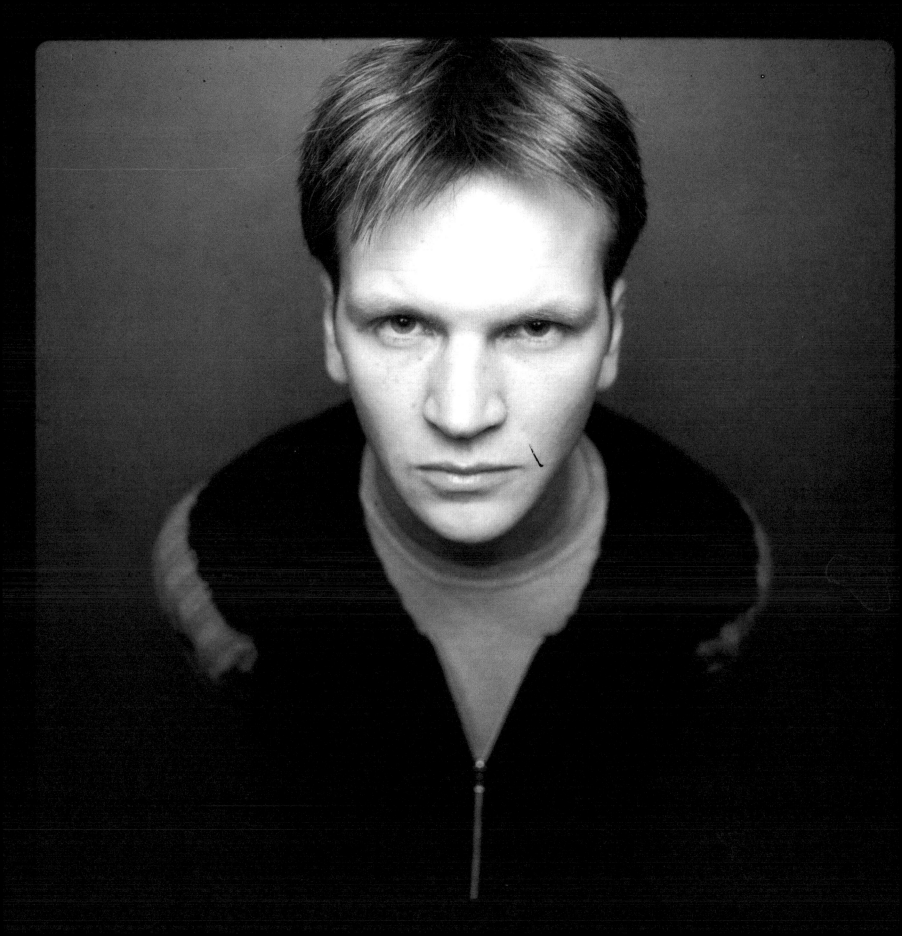

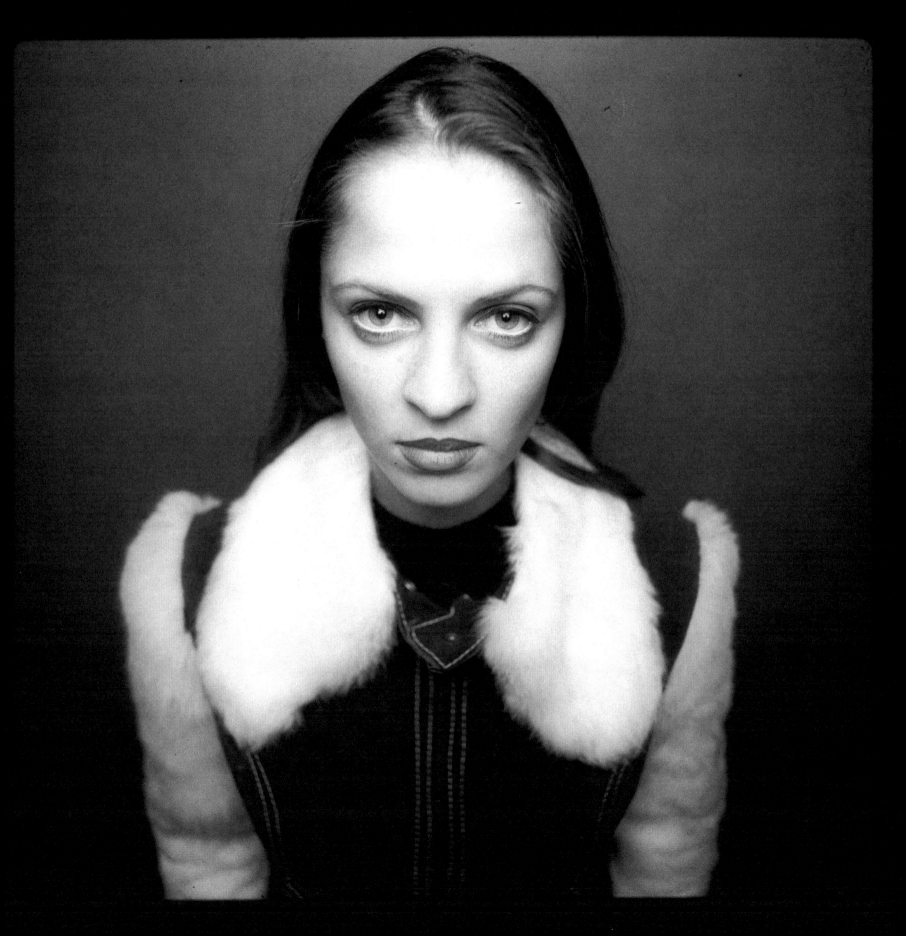

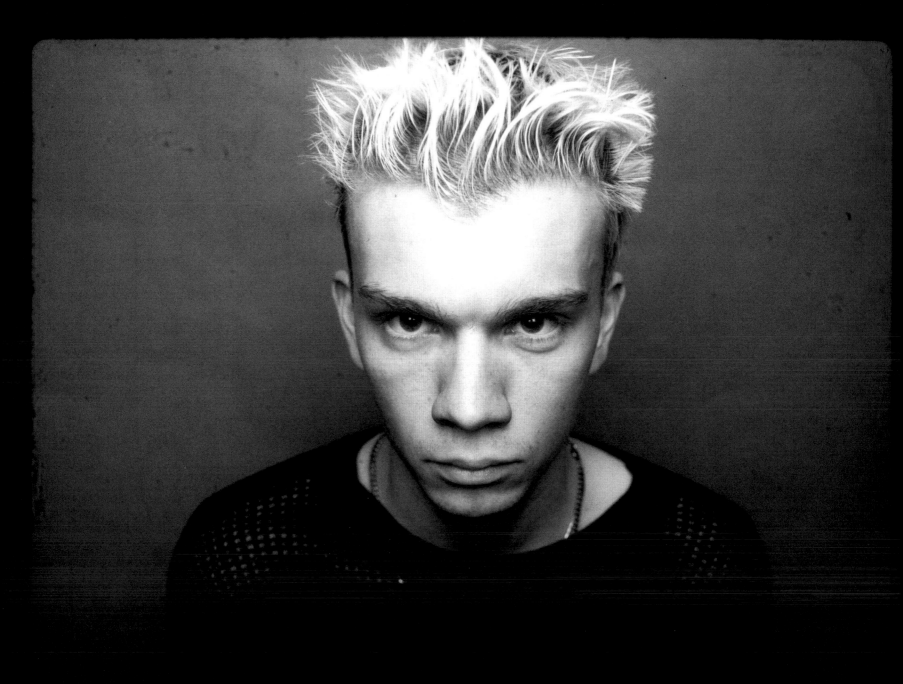

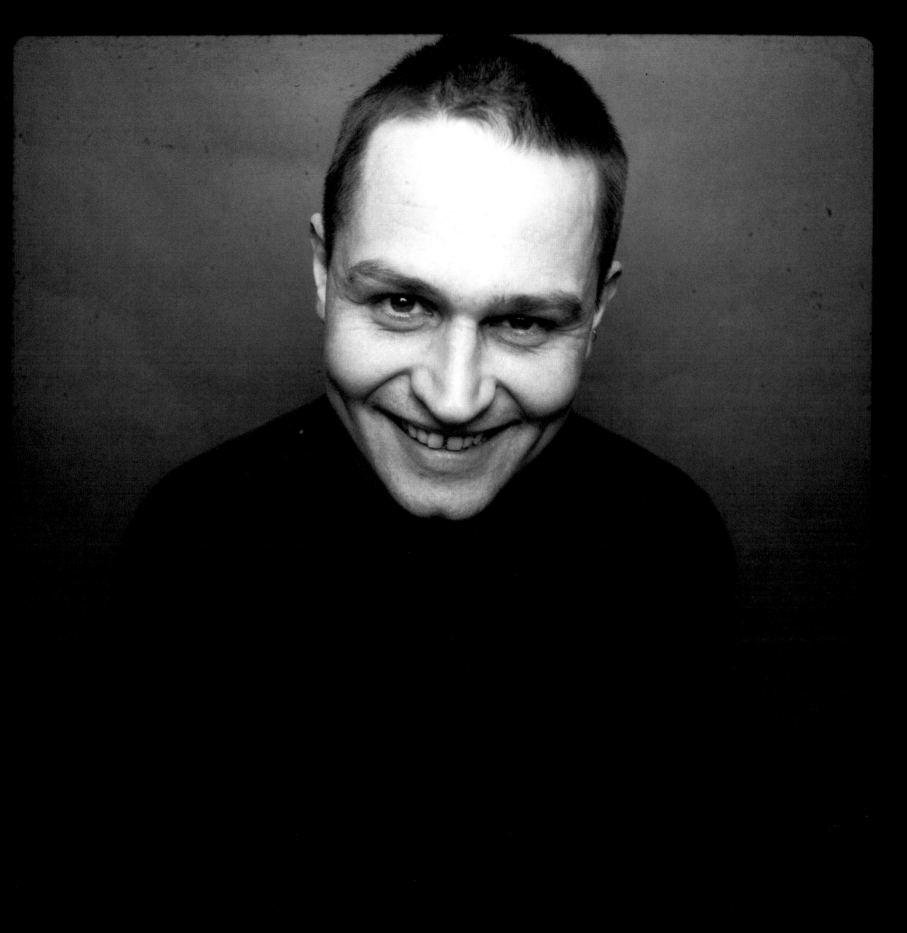

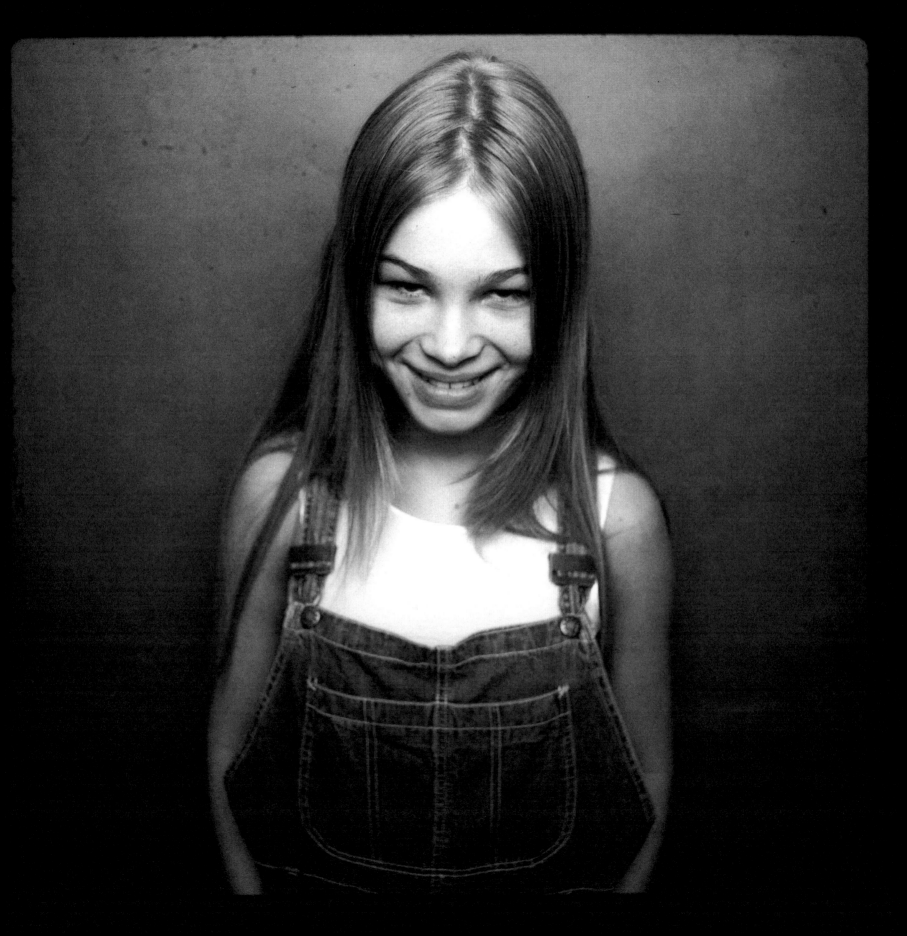

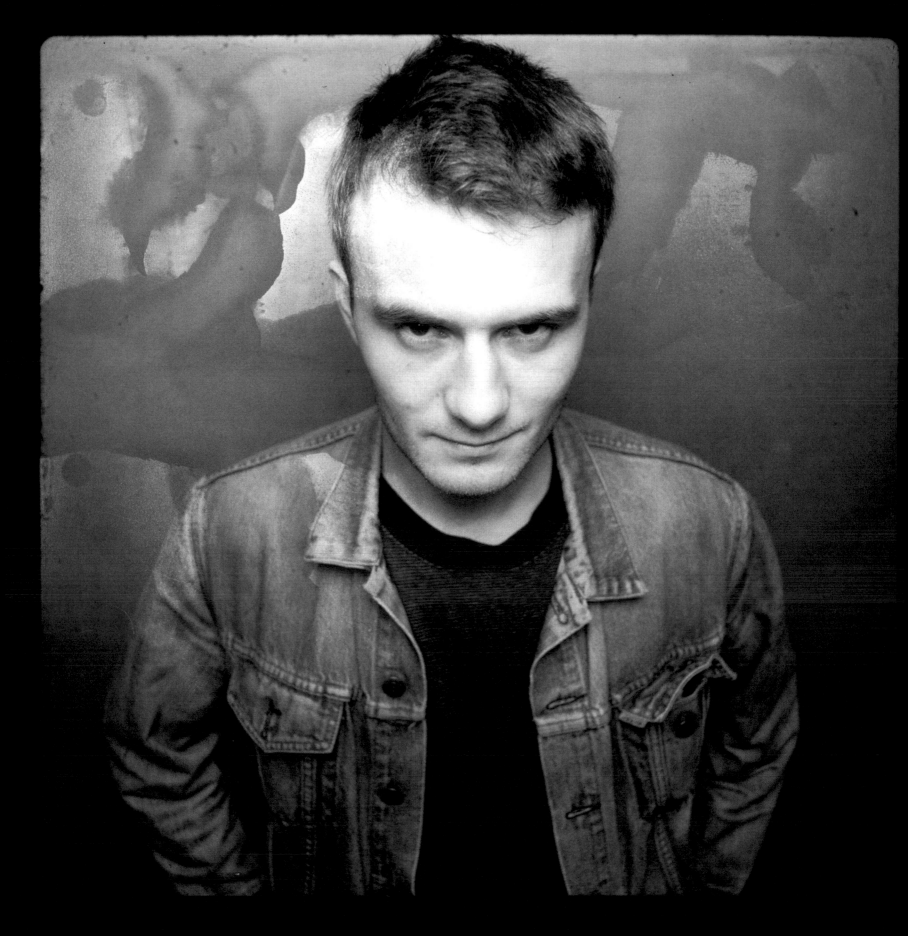

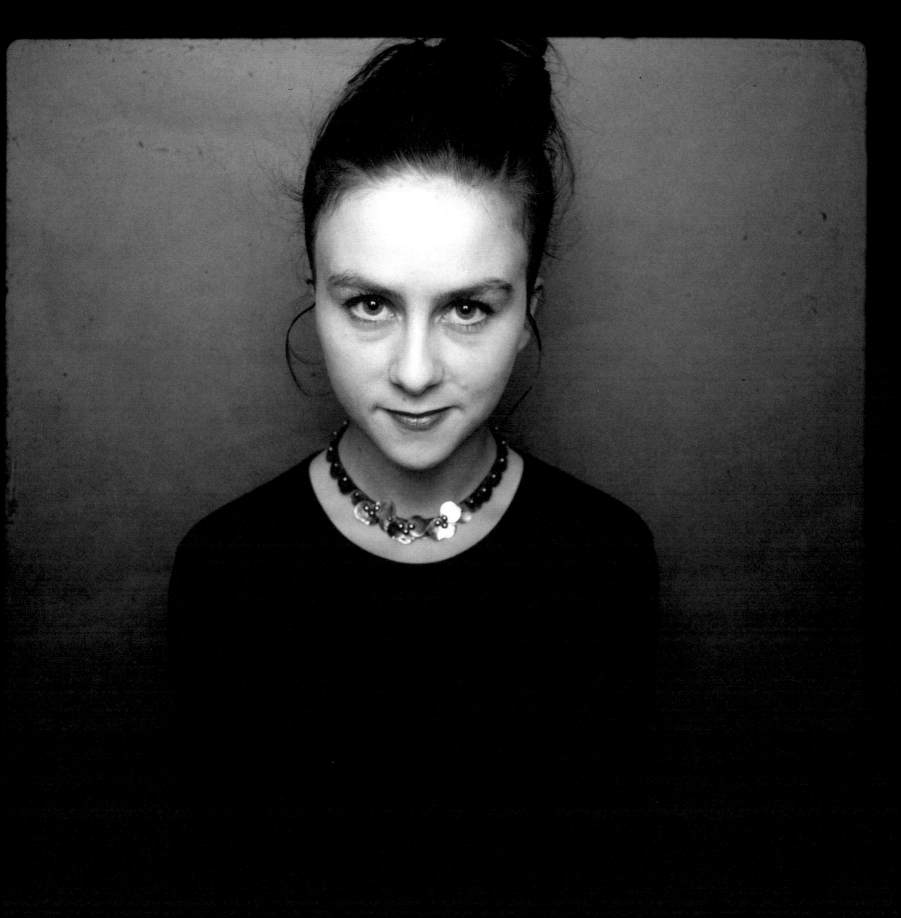

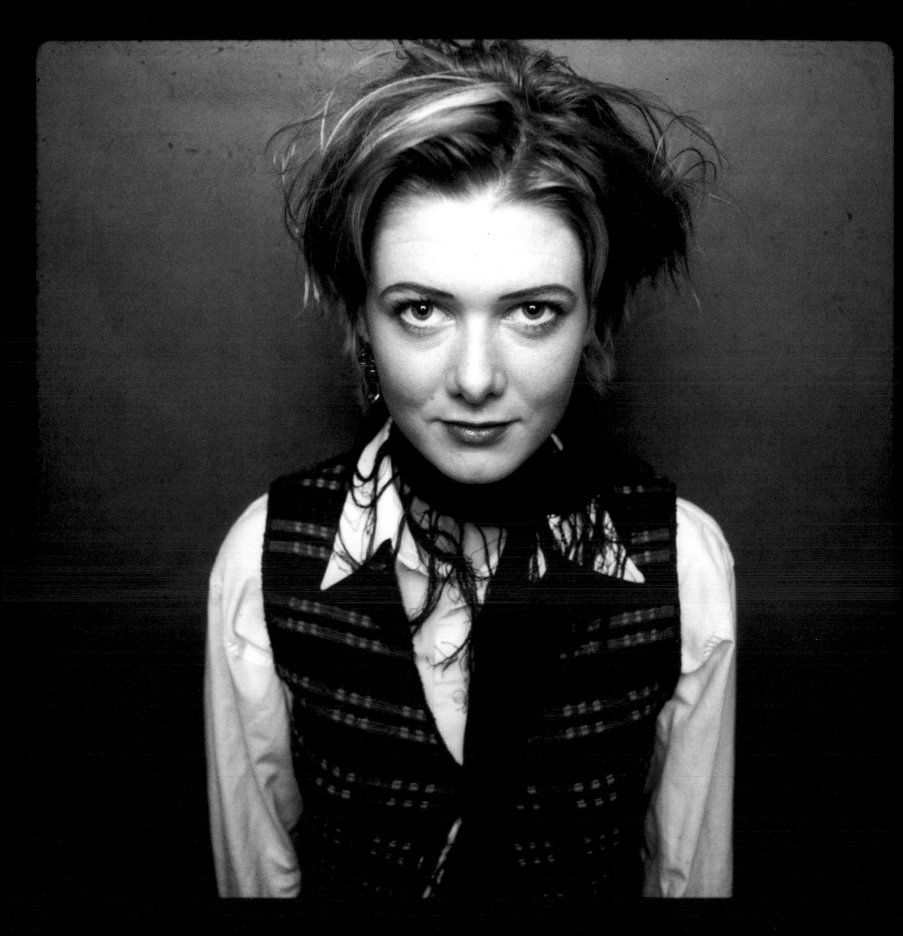

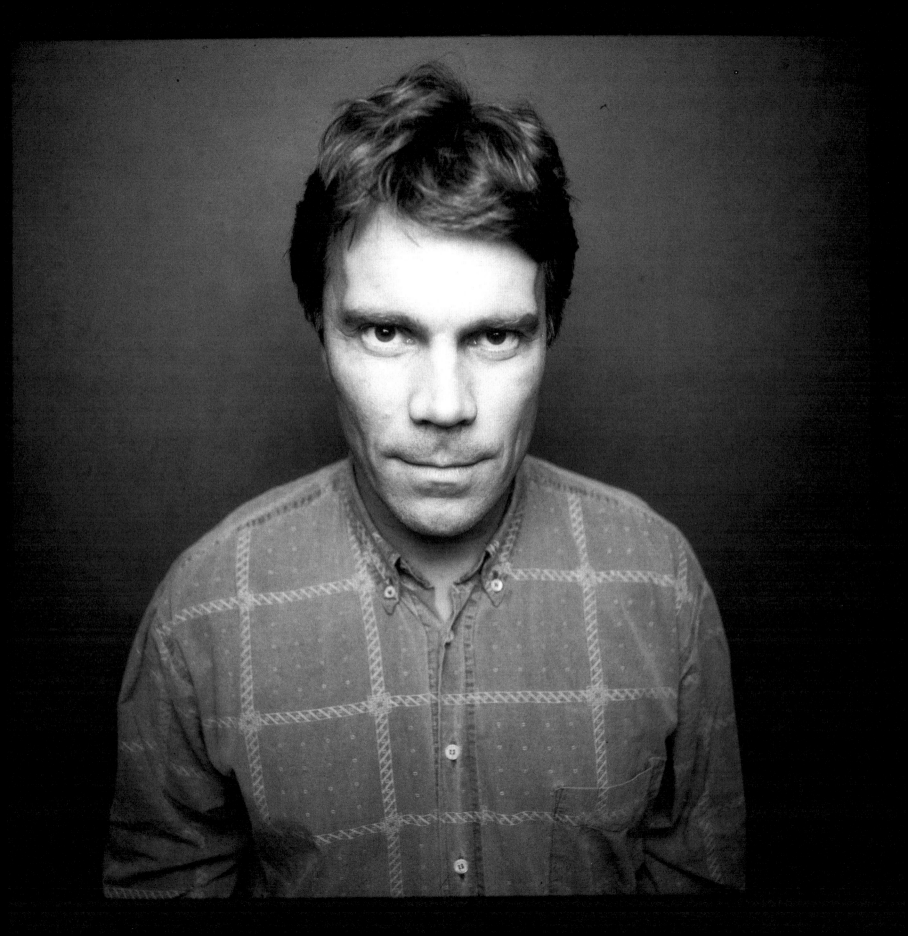

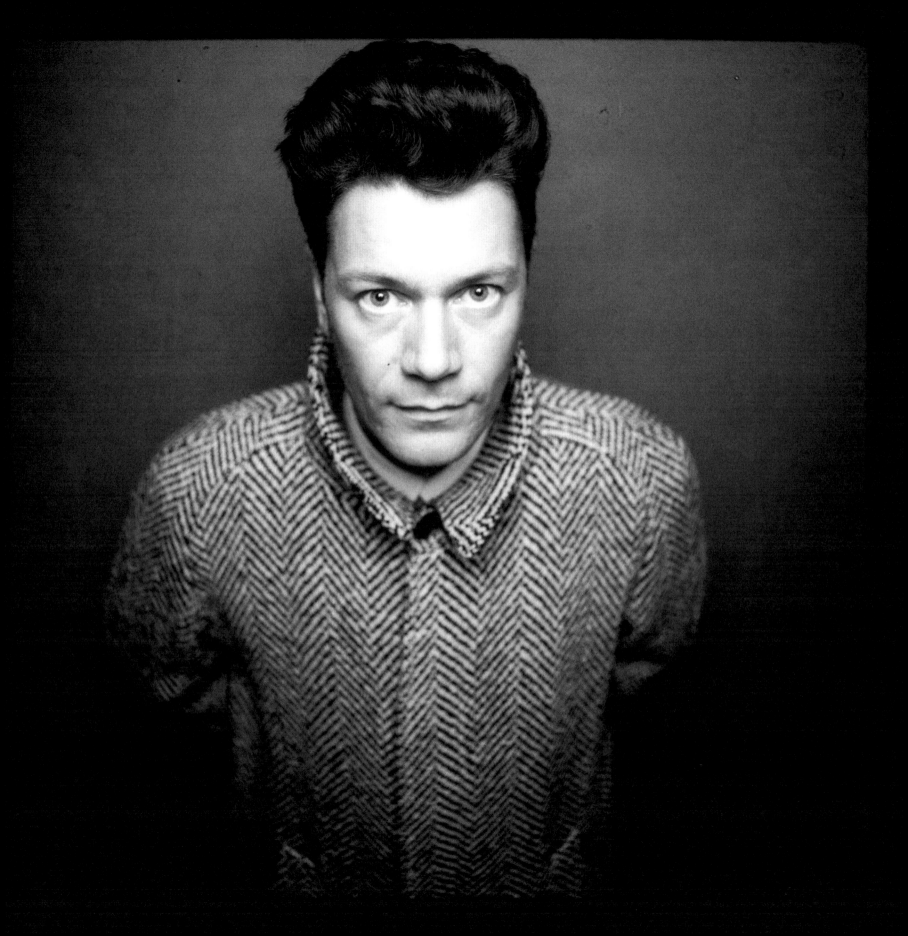

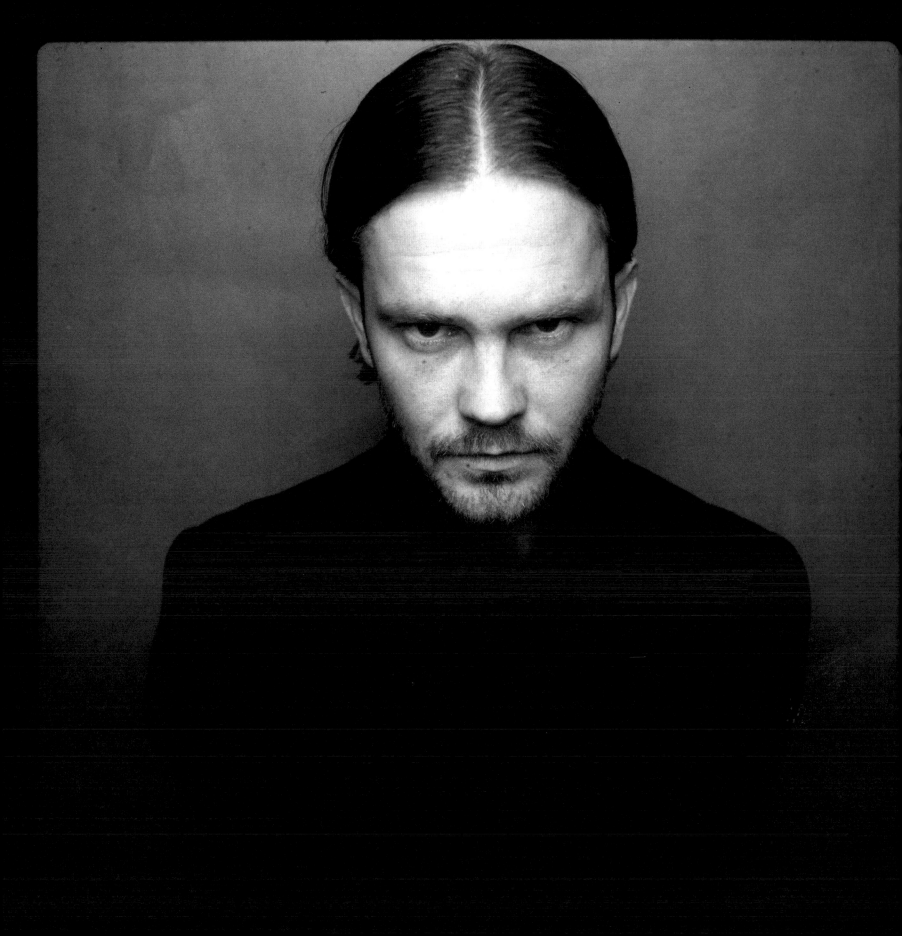

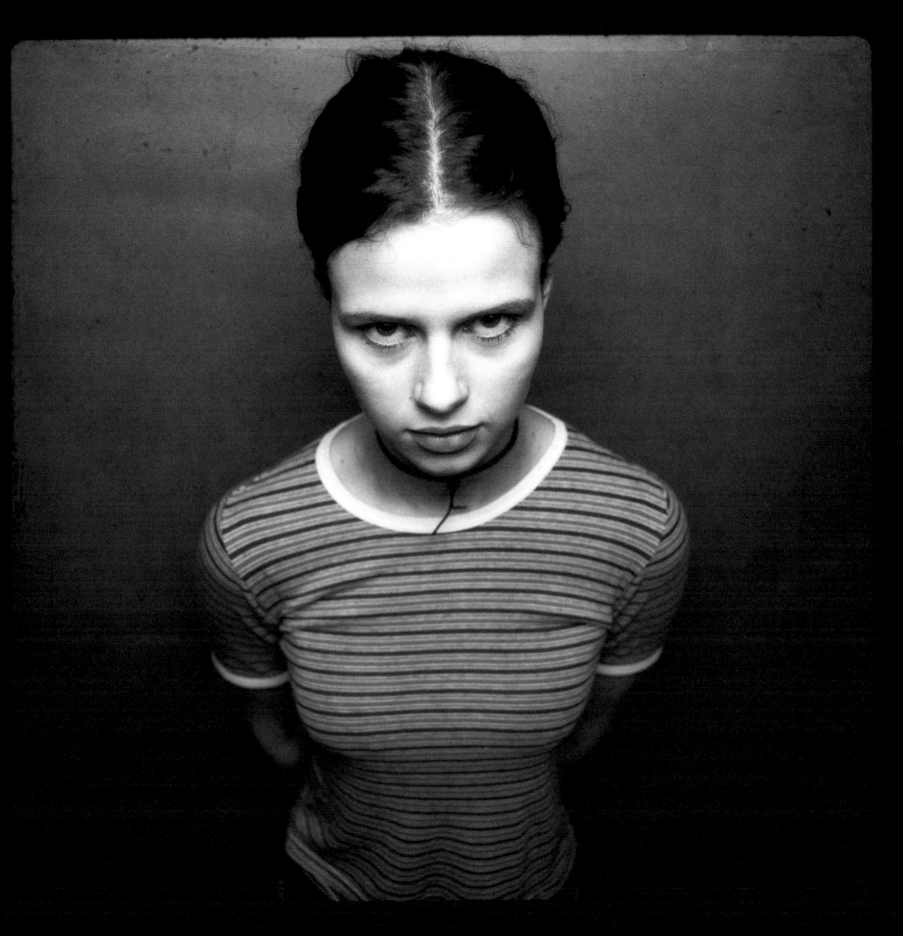

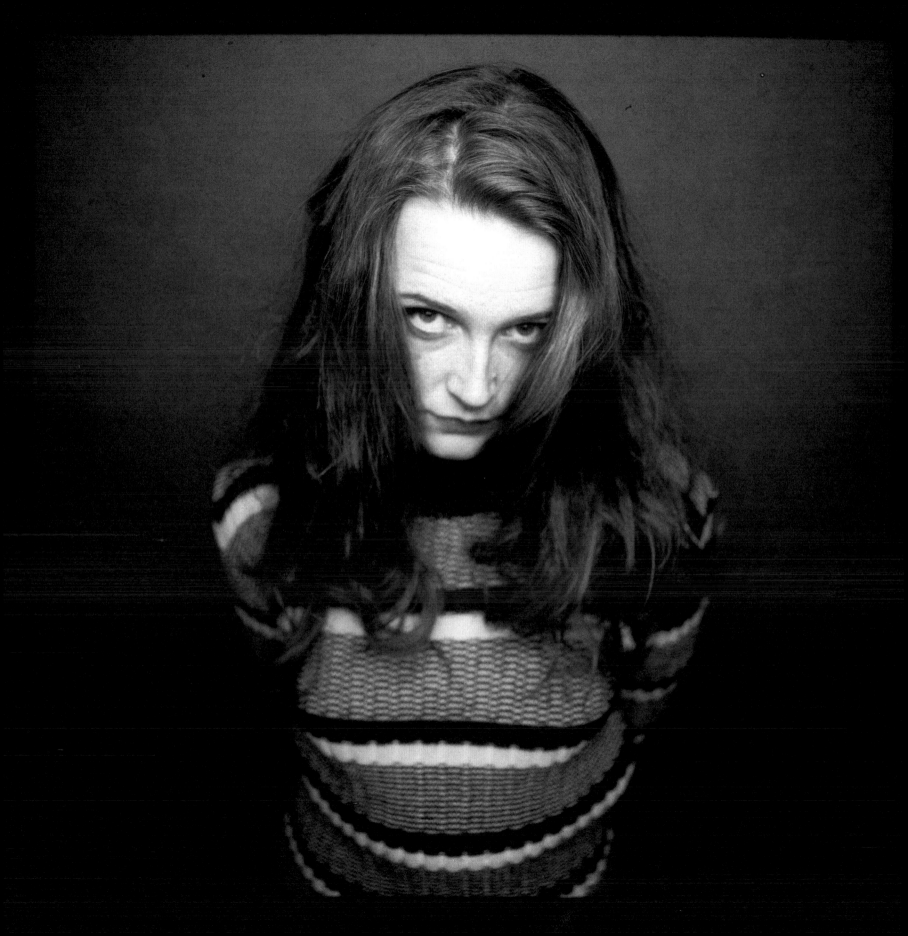

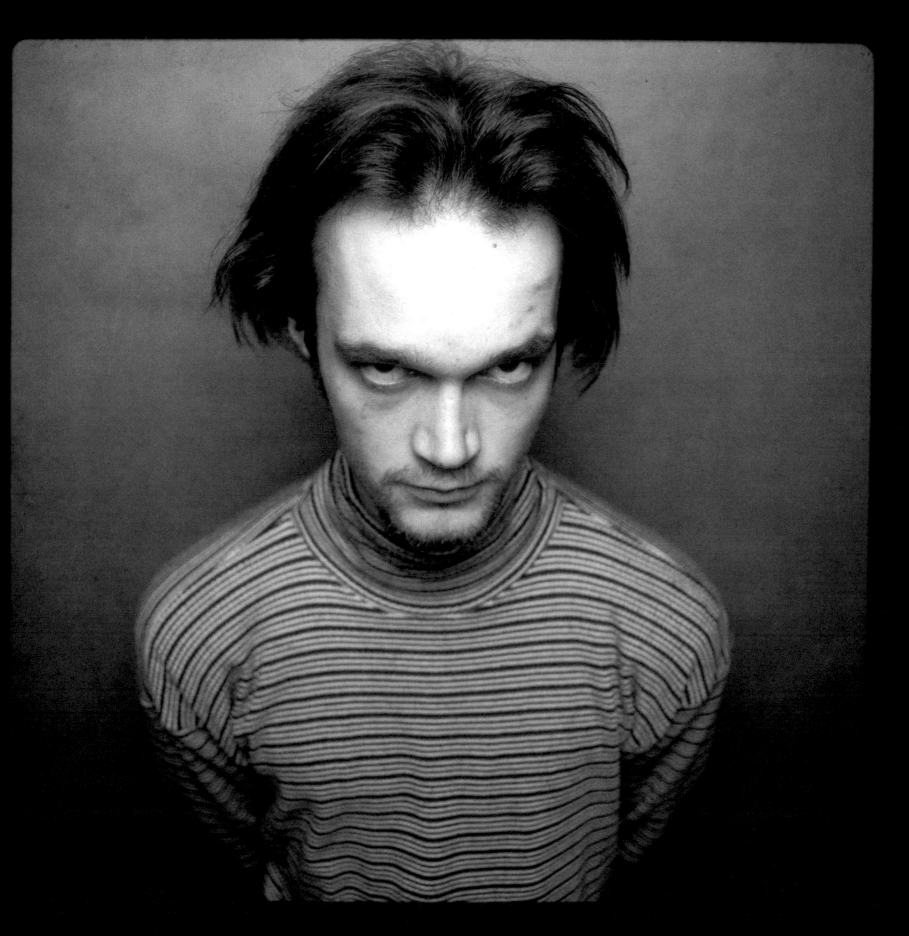

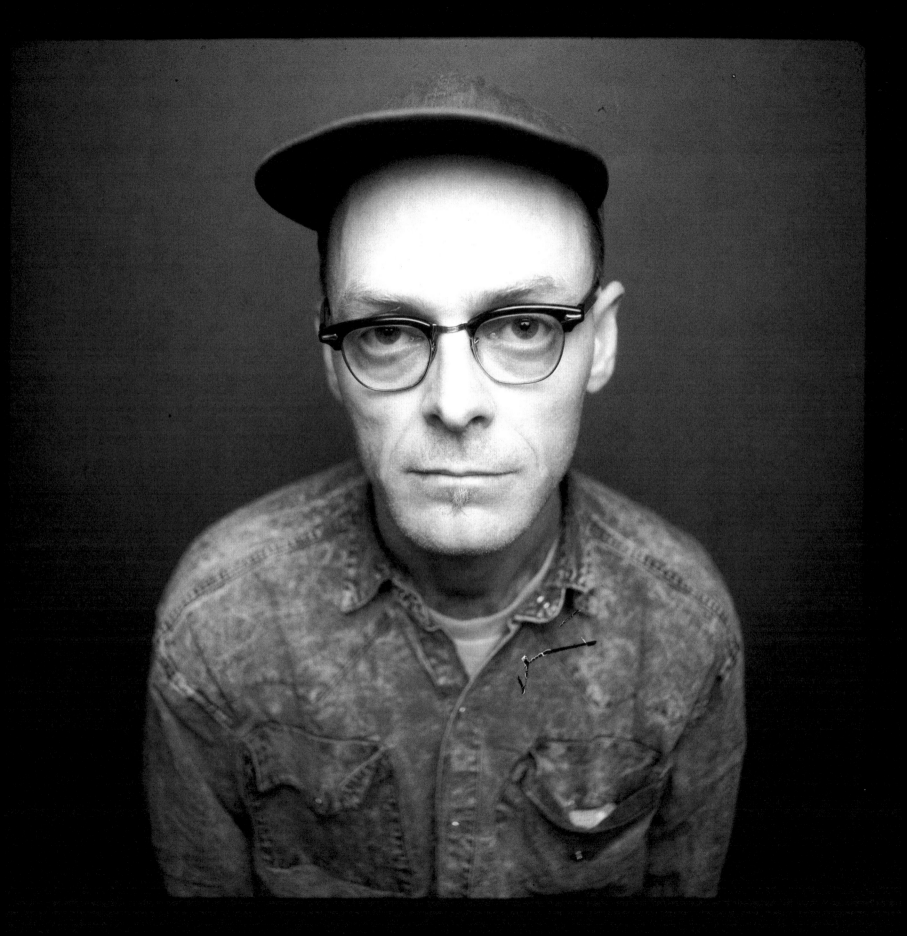

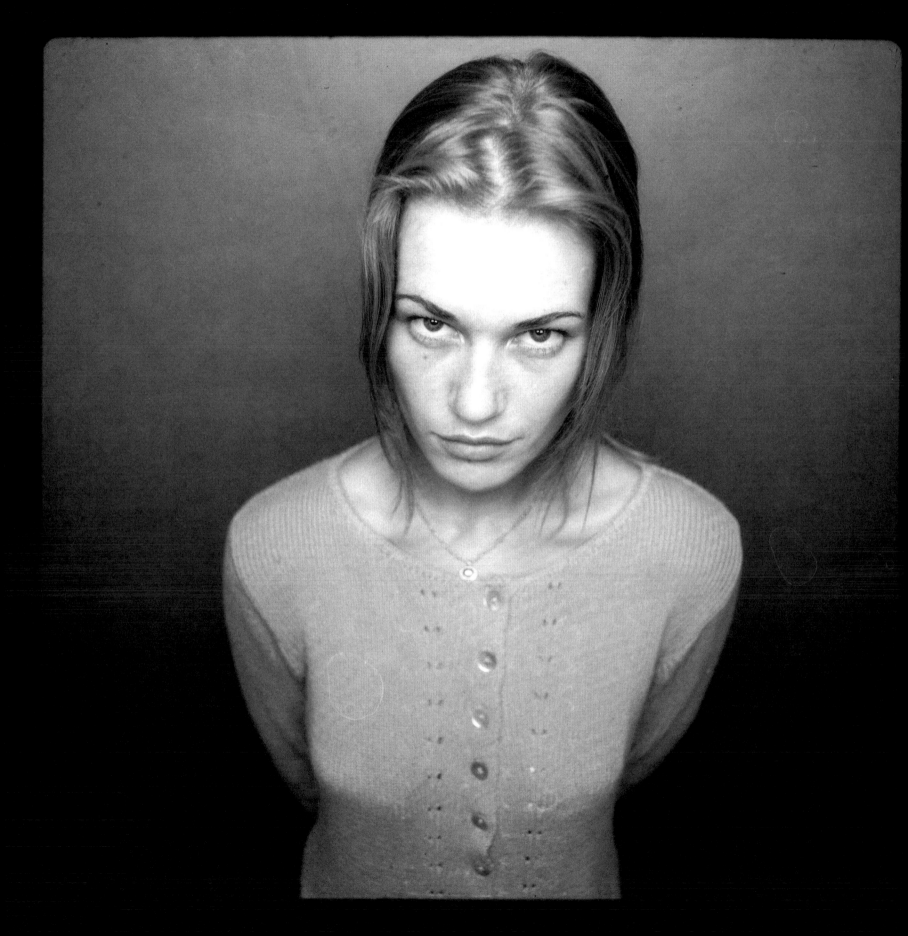

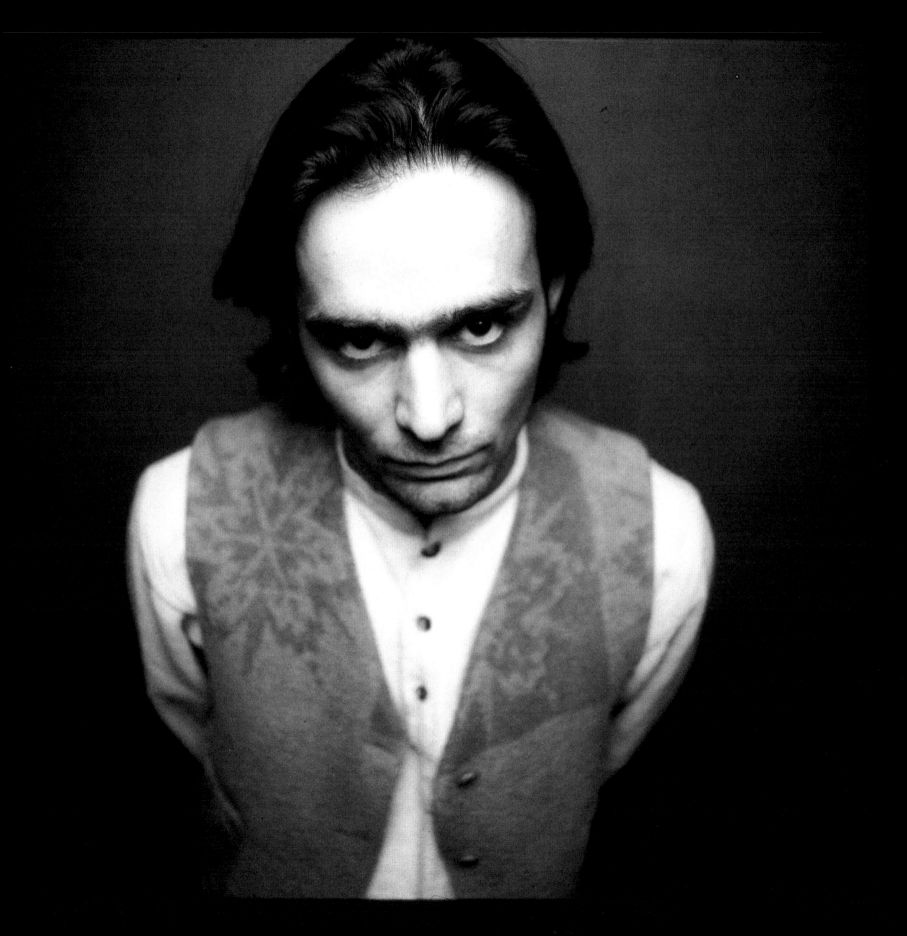

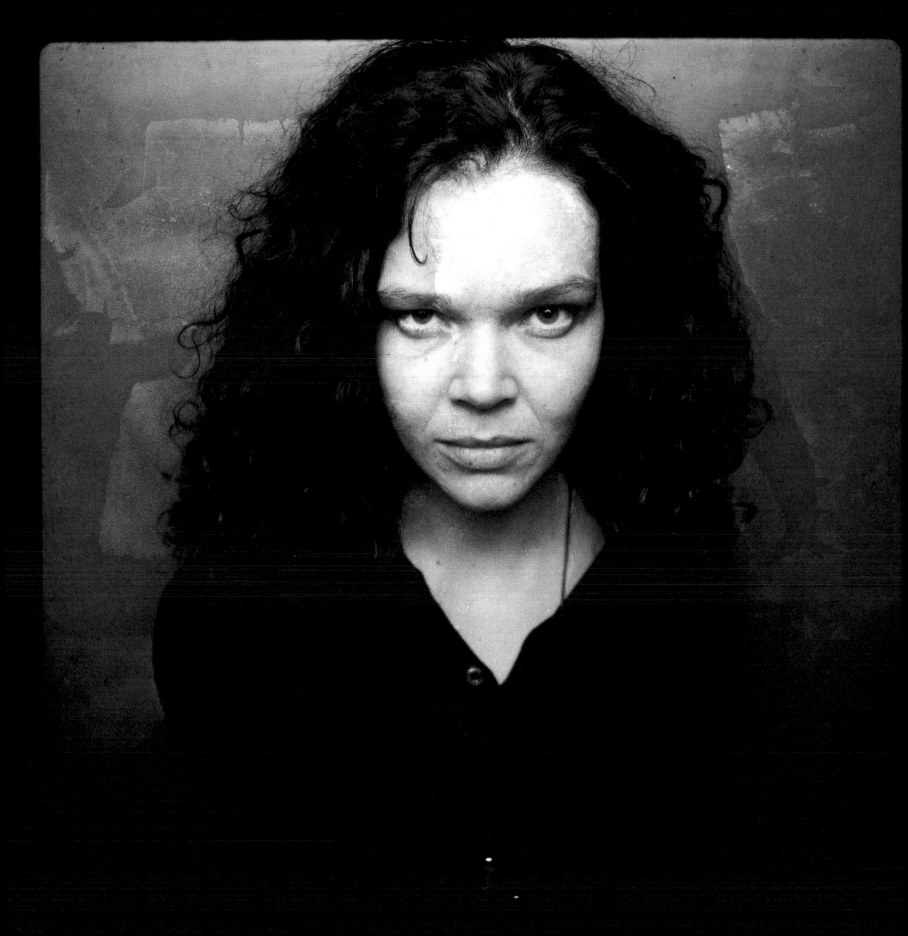

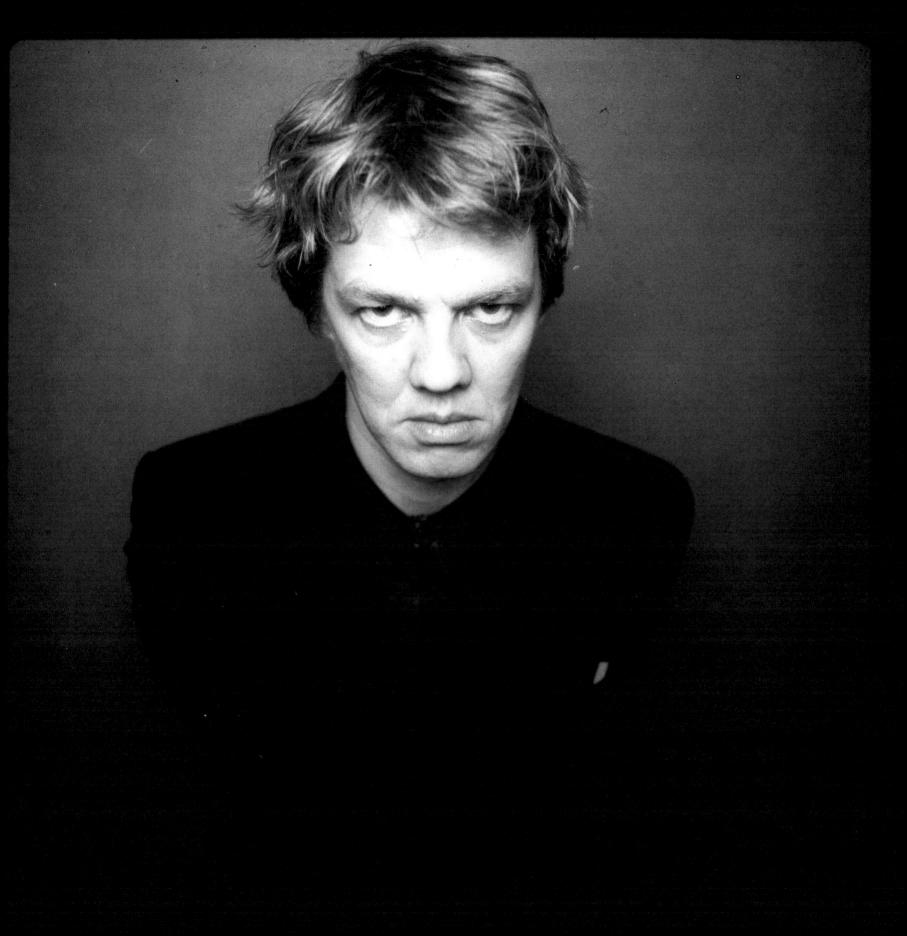

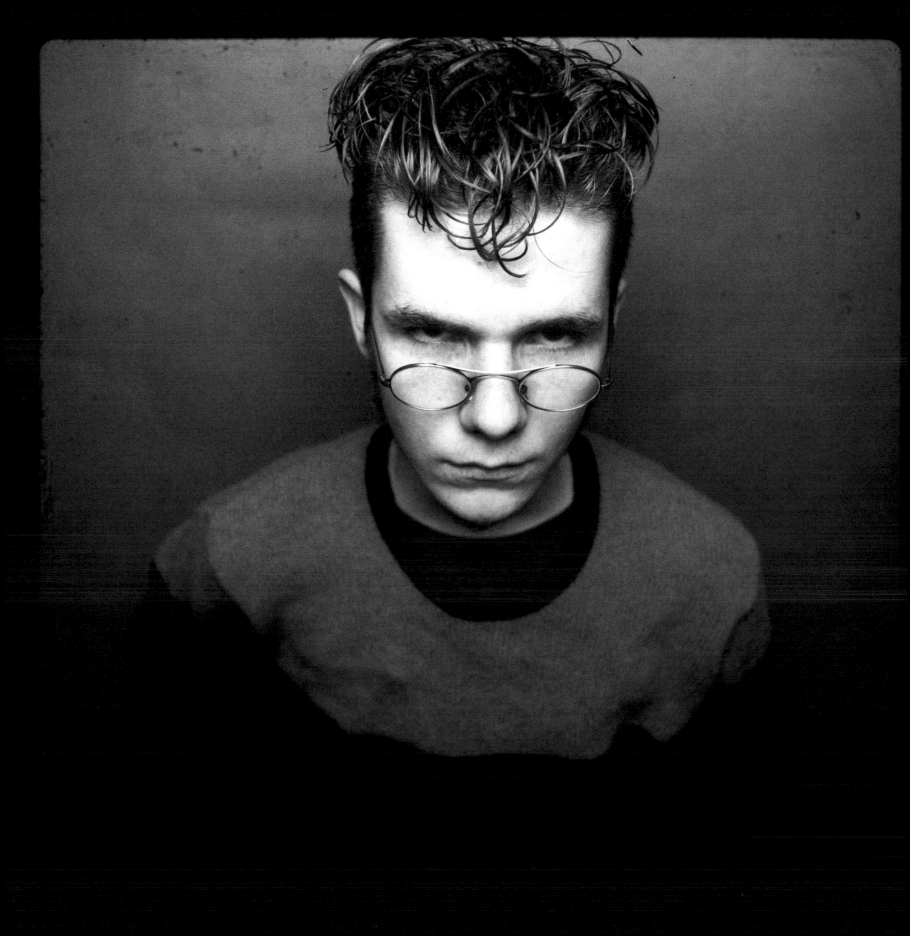

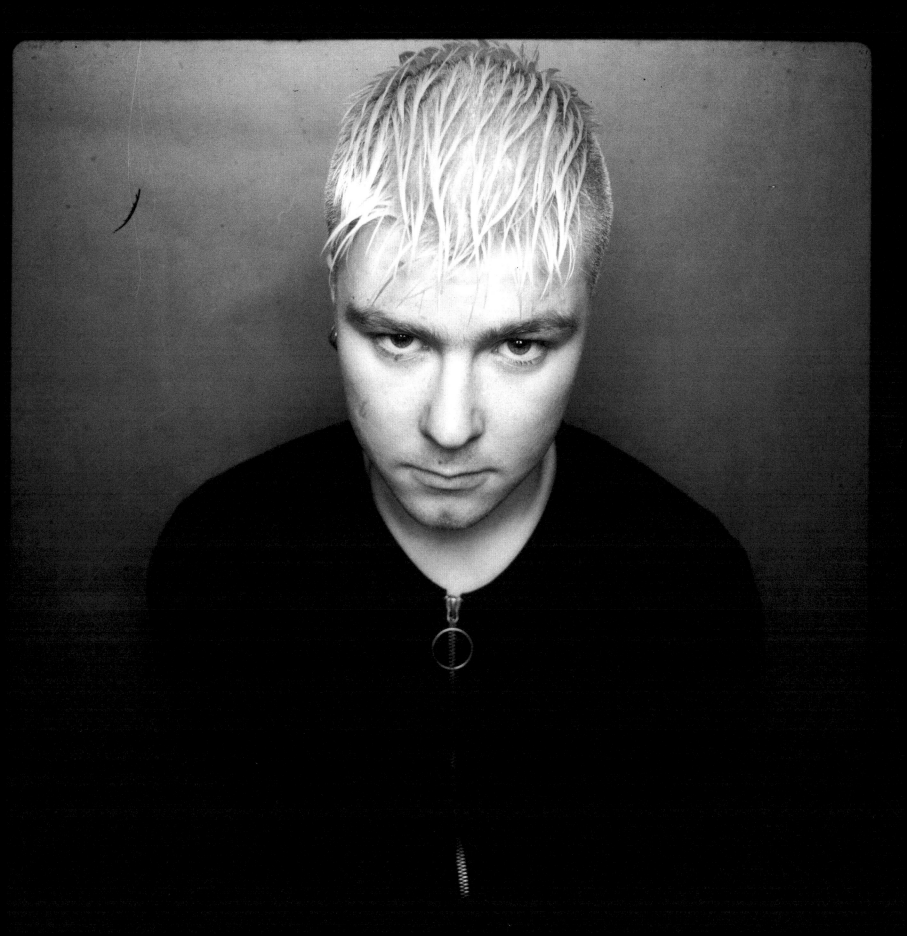

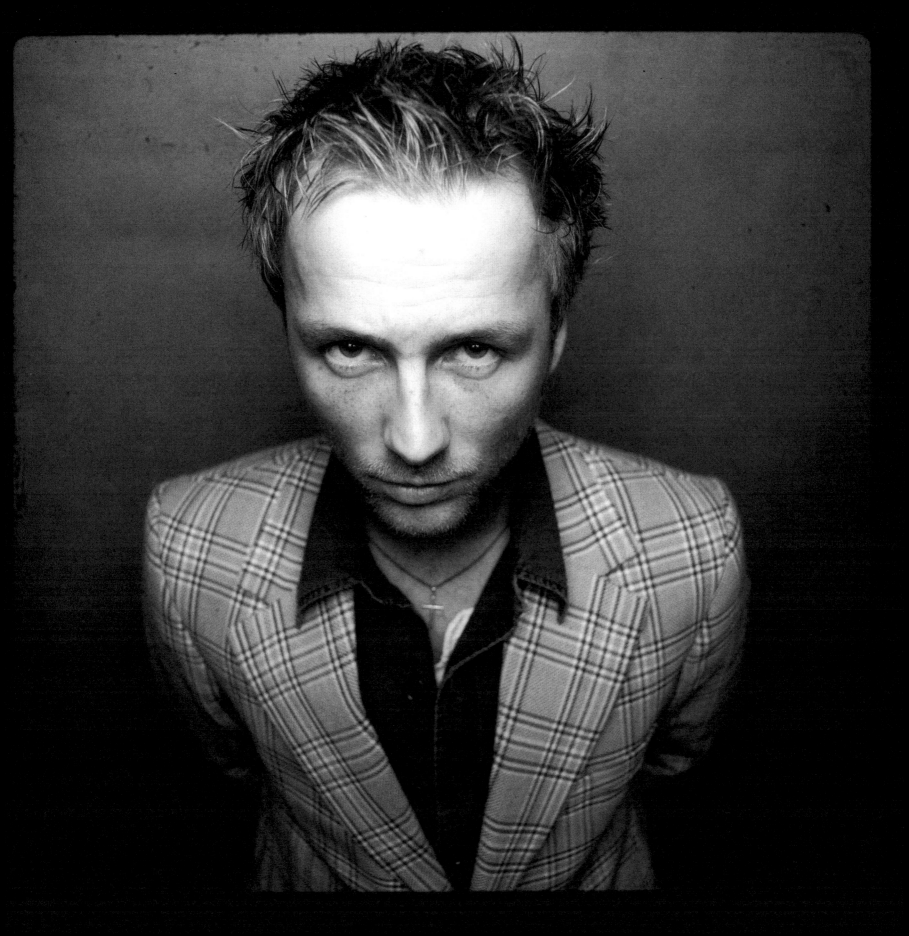

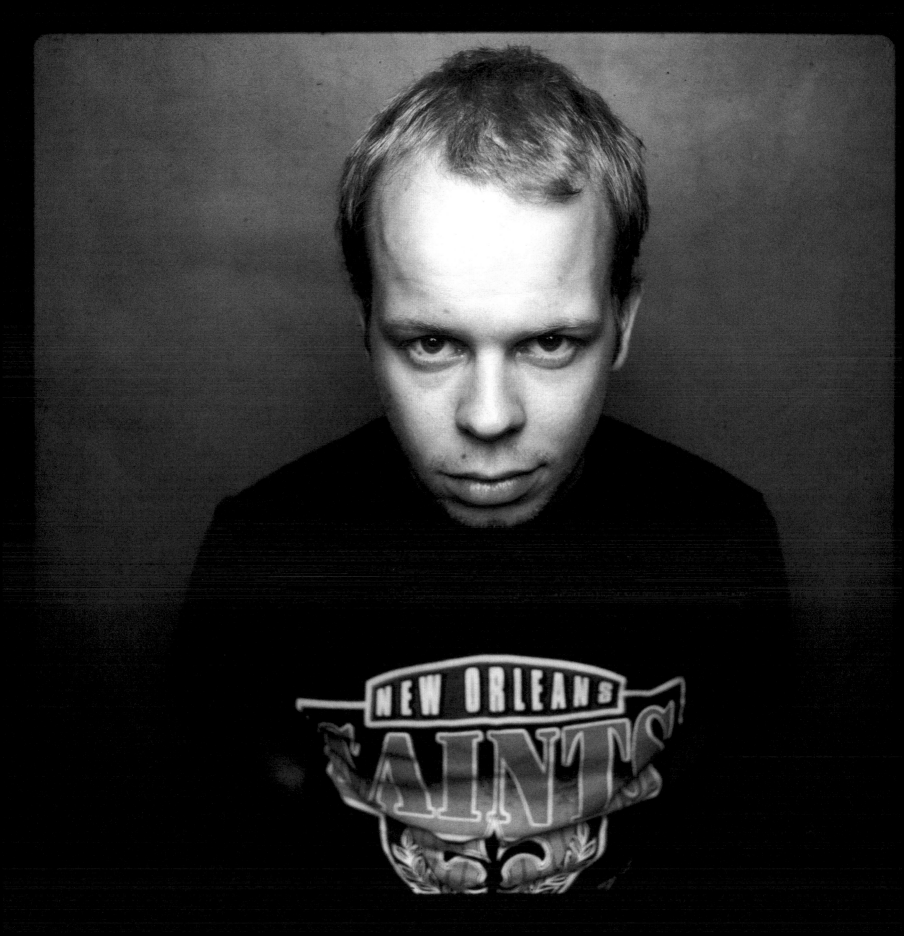

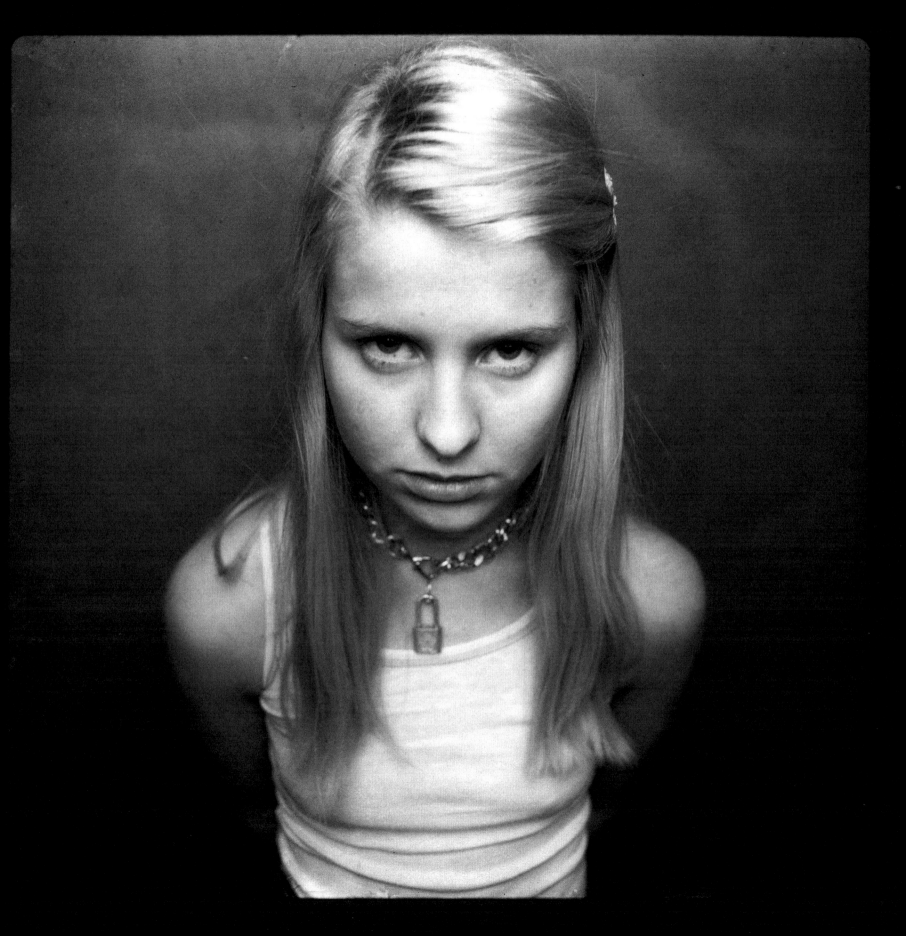

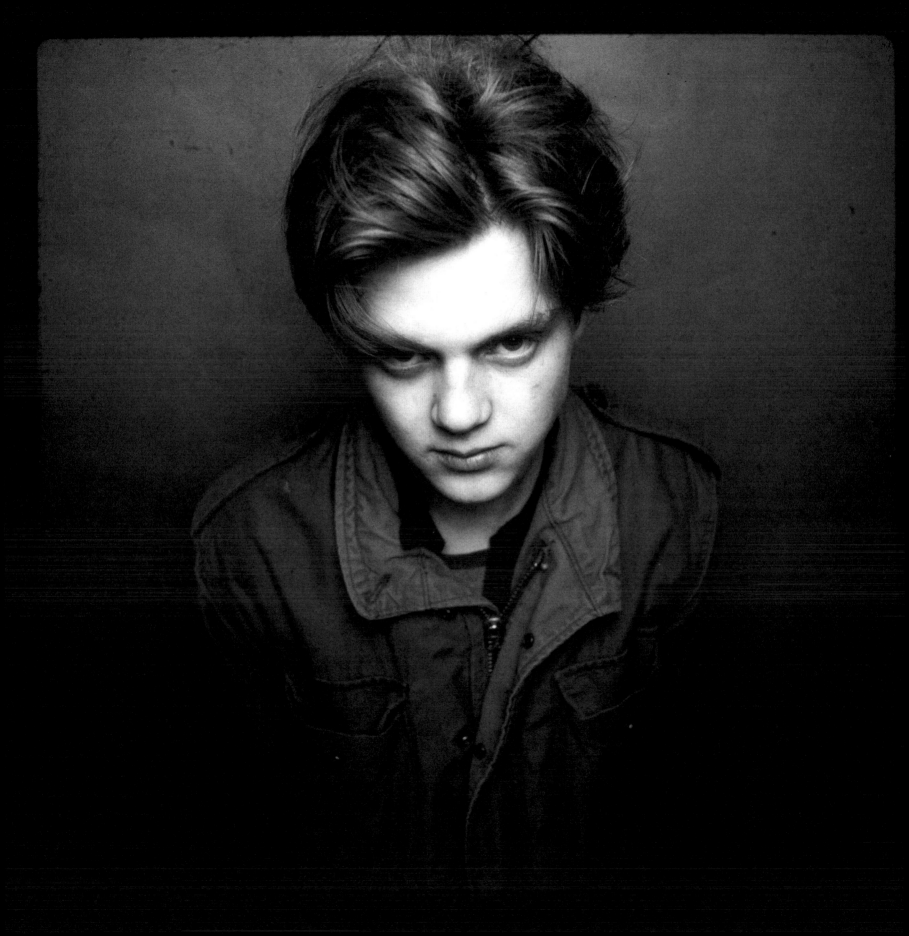

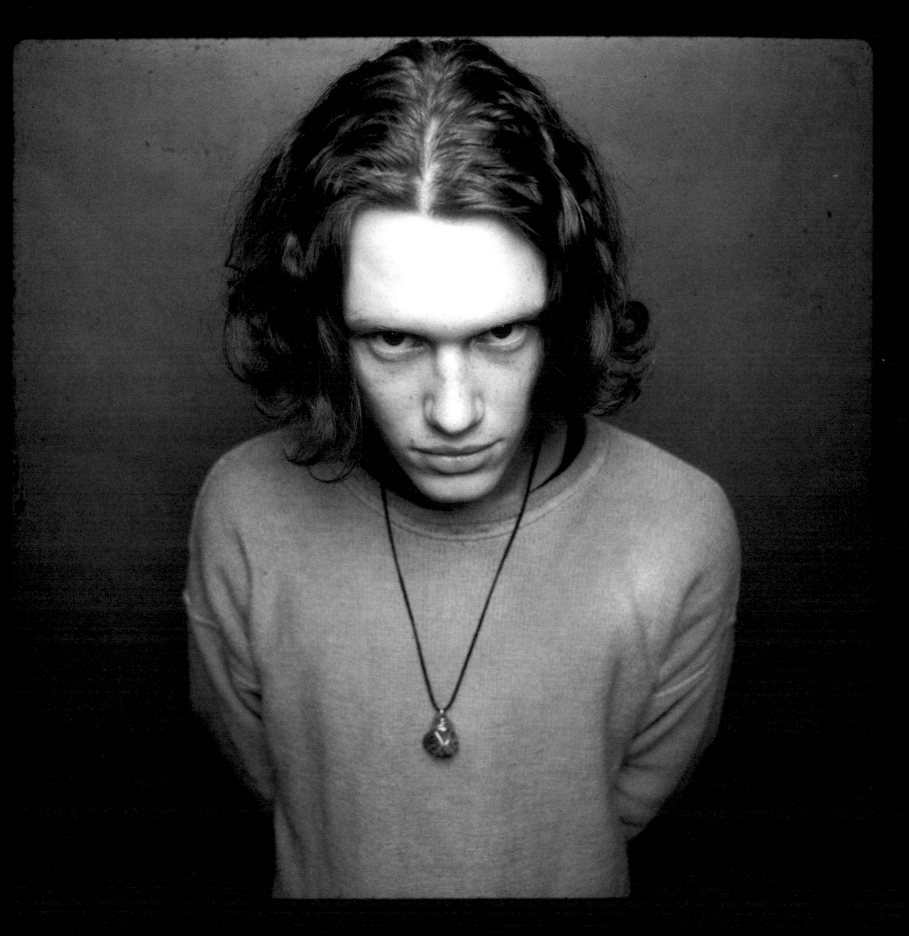

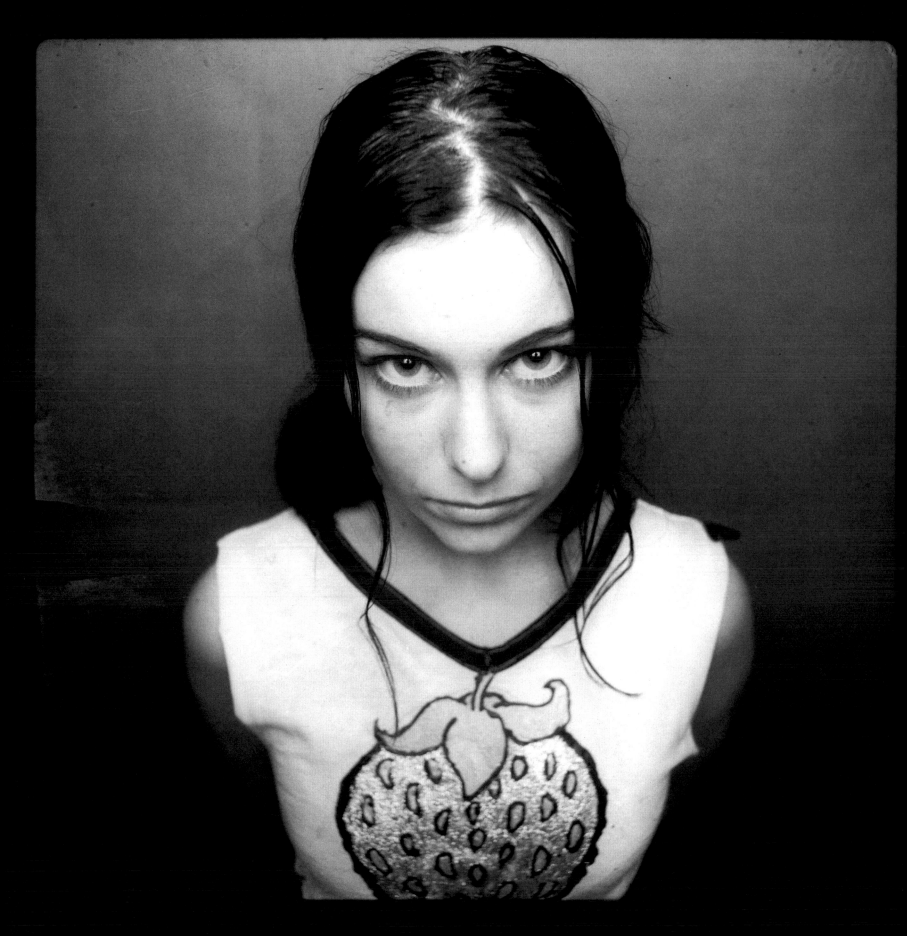

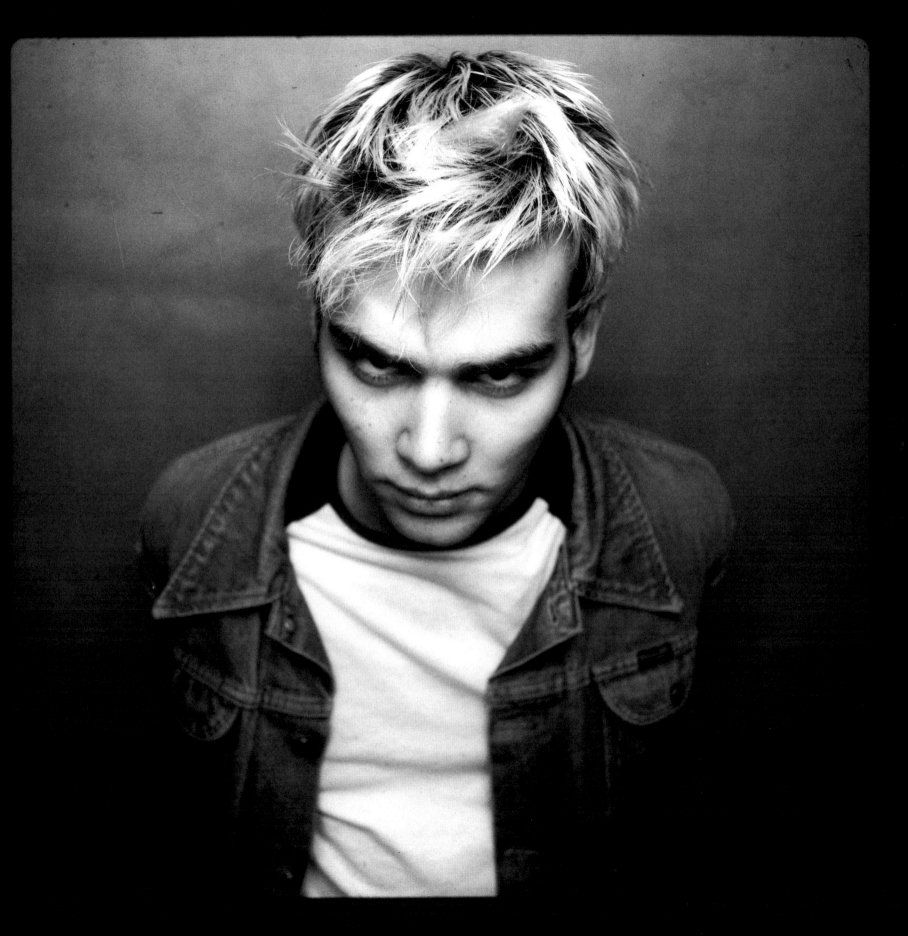

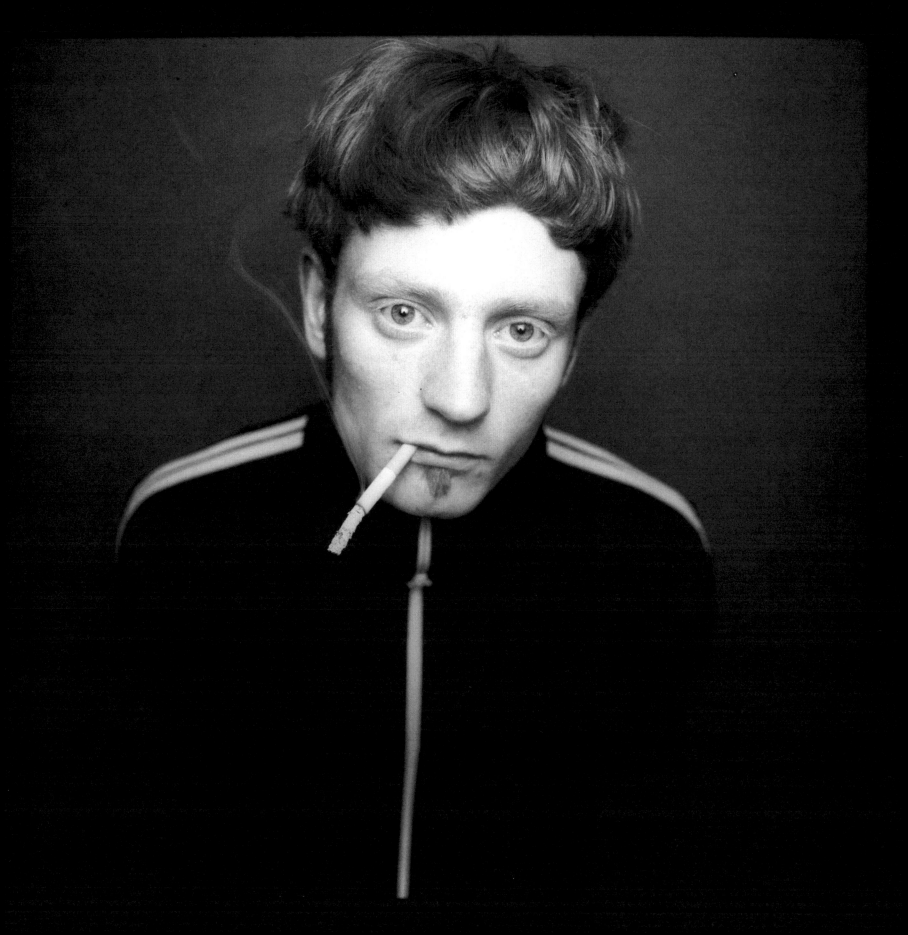

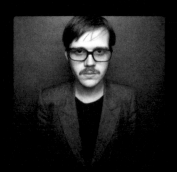

Óttarr Ólafur Proppé
1994: Musician
2008: Musician and writer

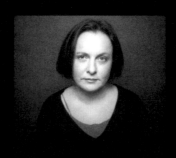

Sólveig Einarsdóttir
1994: Student
2008: Artist

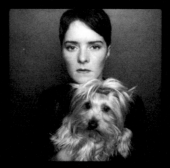

Brynhildur Þorgeirsdóttir
1994: Artist
2008: Artist

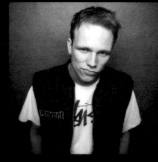

Sigga Vala
1994: Free spirit
2008: Free spirit

Róbet Aron Magnússon
1994: Student
2008: Entertainment manager

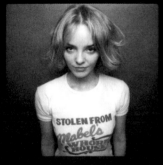

Ingibjörg Stefánsdóttir
1994: Actress
2008: Yoga instructor

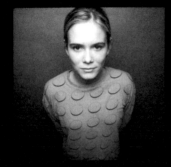

Þórey Vilhjálmsdóttir
1994: Bartender
2008: Student

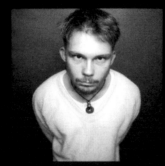

Árni Þór Sævarsson
1994: Bartender
2008: Marketing executive

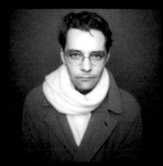

Friðrik Erlingsson
1994: Writer
2008: Writer

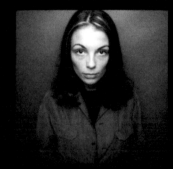

Agla Egilsdóttir
1994: Student
2008: Artist and carpenter

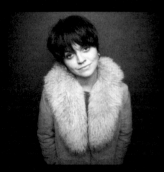

Steinunn Ólína Þorsteinsdóttir
1994: Actress
2008: Actress and writer

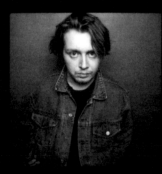

Jóhann Sigmarsson
1994: Director
2008: Director

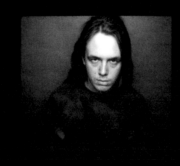

Aron Hjartarson
1994: Animator
2008: Better animator

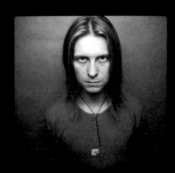

Eyþór Arnalds
1994: Pop star
2008: CEO of Strokkur Energy,
a renewable energy corporation

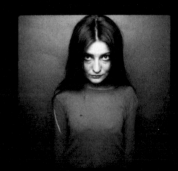

Rakel Hermanns
1994: Interior designer
2008: Interior designer

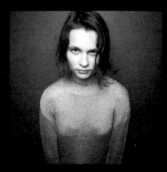

Margrét Ragnarsdóttir
1994: Student
2008: Marketing manager

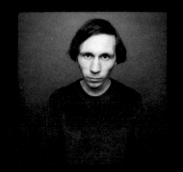

Einar Snorri Einarsson
1994: Photographer
2008: Father, film director,
editor, and photographer

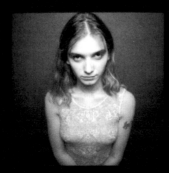

Katrín Ólafsdóttir
1994: Dancer and choreographer
2008: Director and screenwriter

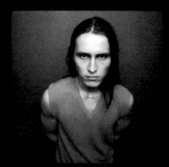

Eiður Snorri Eysteinsson
1994: Photographer
2008: Photographer and
filmmaker

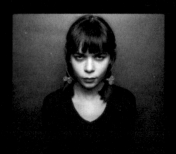

Margrét Örnólfsdóttir
1994: Musician
2008: Writer

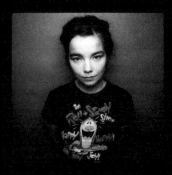
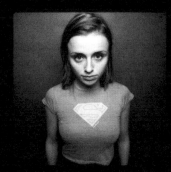
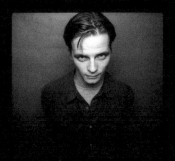
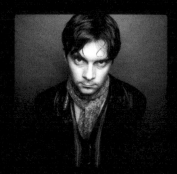
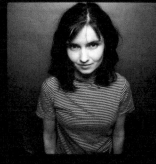

Björk Guðmundsdóttir
1994: Singer
2008: Singer

Hlín Bjarnadóttir
1994: Retail clerk
2008: Housewife

Ómar Kaldal
1994: Student
2008: Asset manager

Sigurður Kaldal
1994: Student
2008: Financial manager

Sigrún Sverrisdótir
1994: Mother
2008: Mother and architect

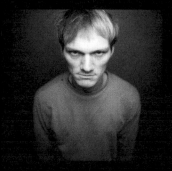
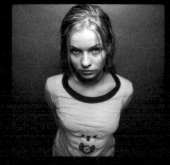
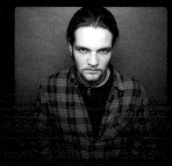
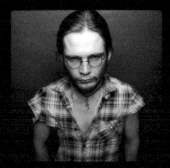
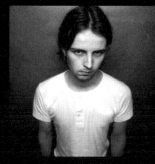

Ingvar E. Sigurðsson
1994: Actor
2008: Actor

Kristín Agnarsdóttir
1994: Student
2008: Graphic designer

Ingvi Steinar Ólafsson
1994: Bartender
2008: Restaurateur

Jóhannes Arason
1994: Bartender
2008: Adventurer

Júlíus Kemp
1994: Filmmaker and musician
2008: Filmmaker

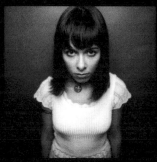
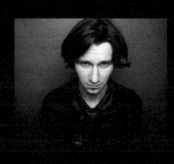
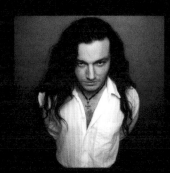
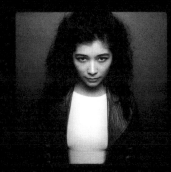
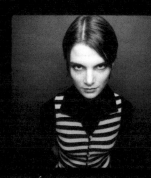

Eva Hrönn Steindórsdóttir
1994: Student
2008: Project manager

Jón Kaldal
1994: Journalist
2008: Journalist

Fjölnir Geir Bragason
1994: Art student
2008: Tattoo artist

Dóra Takefusa
1994: TV host and producer
2008: Entrepreneur

Kristín Ásta Kristinsdóttir
1994: Student
2008: Student

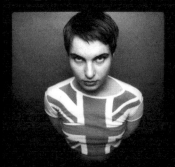
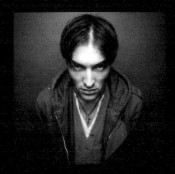
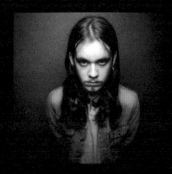
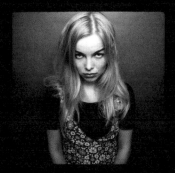
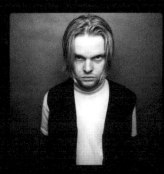

Dýrleif Örlygsdóttir
1994: Restaurateur and
shop owner
2008: Costume designer

Jón Sæmundur
1994: Artist
2008: Artist

Daði S. Einarsson
1994: Animator
2008: Animator

Elma Lísa Gunnarsdóttir
1994: Retail clerk
2008: Actress

Davíð Magnússon
1994: Pop star
2008: Sound designer

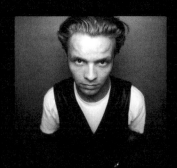

Brynjólfur Garðarsson
1994: Chef
2008: Chef and restaurateur

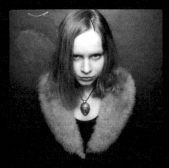

Ásdís Sif Gunnarsdóttir
1994: Art student
2008: Video artist

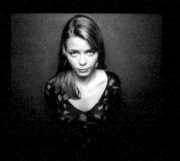

Jón Páll Halldórsson
1994: Tattoo artist
2008: Designer, illustrator, and
tattoo artist

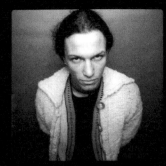

Sólveig Jónsdóttir
1994: Support worker
2008: Clinical psychologist

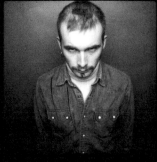

Beysi
1994: Chef
2008: Chef

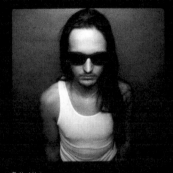

Erik Hirt
1994: Entertainment manager
2008: Filmmaker

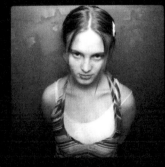

Anna Tara Edwards
1994: Student
2008: Chaplain

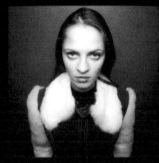

Björn Baldvinsson
1994: Radio executive
2008: Filmmaker

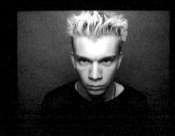

Móeiður Júníusdóttir
1994: Singer
2008: Theology student

Sveinn Speight
1994: Photographer
2008: Photographer

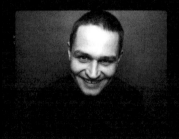

Einar Örn Benediktsson
1994: ?
2008: !

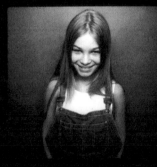

Nína Björk Gunnarsdóttir
1994: Model and student
2008: Photographer

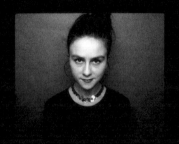

Kristinn Sæmundsson
1994: Record shop owner
2008: Gardener

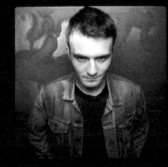

Sigrún Hólmgeirsdóttir
1994: Bartender
2008: Living life

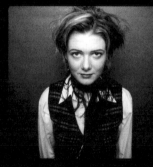

Hildur Hafstein
1994: Bartender
2008: Student

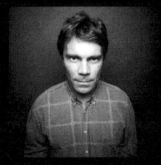

Einar Kárason
1994: Writer
2008: Writer

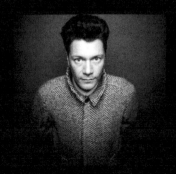

Bergþór Pálsson
1994: Opera singer
2008: Opera singer

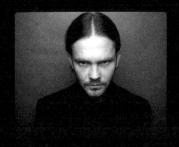

Lars Emil Árnason
1994: Artist
2008: Artist

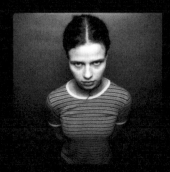

Árný Hlín Hilmarsdóttir
1994: Student
2008: CFO

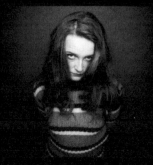

Sóley Elíasdóttir
1994: Actress and mother
2008: Actress, mother, and
entrepreneur

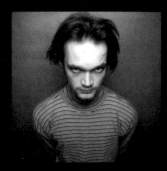

Snorri Sturluson
1994: Bartender
2008: Filmmaker

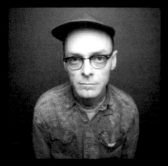

Kristján Kristjánsson
1994: Musician
2008: Musician

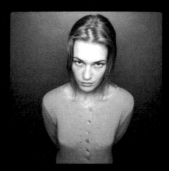

Berta W. Glazer
1994: Model
2008: Homemaker

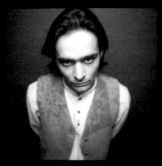

Baltasar Kormákur
1994: Actor
2008: Director

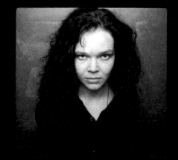

Jóhanna Jónas
1994: Actress
2008: Actress and belly dance
instructor

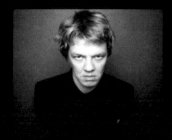

Helgi Björnsson
1994: Musician and actor
2008: Musician, actor, and
theater director

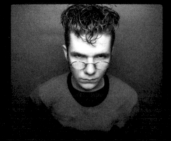

Torfi Franz Ólafsson
1994: Designer
2008: Producer

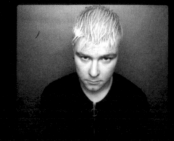

Bjarni Massi
1994: Party animal
2008: Artist and carpenter

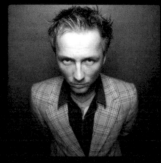

Friðrik Weisshappel
1994: Restaurateur and
shop owner
2008: Restaurateur

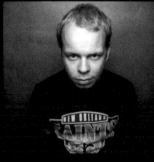

Ottó Tynes
1994: Musician
2008: Filmmaker

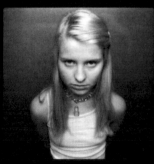

Þóranna Sigurðardóttir
1994: Student
2008: Filmmaker

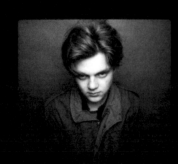

Páll Úlfar Júlíusson
1994: Drummer
2008: Drummer

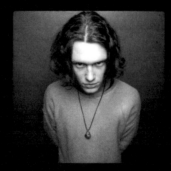

Þórir Waagfjord
1994: Student
2008: Businessman

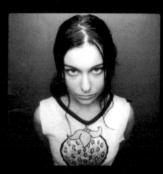

Harpa Einarsdóttir
1994: Retail clerk
2008: Clothing designer and illustrator

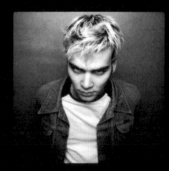

Páll Banine
1994: Artist
2008: Artist

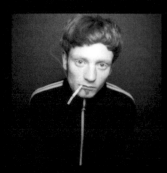

Þorsteinn Hreggviðsson
1994: DJ
2008: Multimedia developer

Takk takk

All the barflies in the book

All the barflies not in the book

The founders of Kaffibarinn: Friðrik Weisshappel,
Dýrleif Örlygsdóttir, and Andrés Magnússon

The staff of Kaffibarinn, 1993-1995

Jón Kaldal

Jens at Kópía, whose kind help and
contagious laughter made this all possible

Craig, Daniel, Ariana, and everyone at powerHouse Books

Boogie

Anton Young

Special thanks to our new partner and brother Snorri Sturluson,
who is very much responsible for this book and for finishing
a project we started 14 years ago

SNORRI BROS

Bio

Æskuvinirnir Einar Snorri Einarsson og Eiður Snorri Eysteinsson hófu samstarf sitt sem ljósmyndarar í Reykjavík 1991. Þeir vöktu samstundis athygli fyrir frumlegar og ferskar tísku- auglýsinga- og portrett ljósmyndir og kusu reyndar að kalla sig myndasmiði í upphafi ferilsins frekar en ljósmyndara.

Frá upphafi hefur þeim ekkert verið óviðkomandi sem varðar sköpun og skapandi vinnu og því liggur eftir þá fjöldinn allur af mismunandi verkum fyrir utan hefðbundna ljósmyndavinnu svo sem tímaritaútgáfa, myndbandagerð, sjónvarpsauglýsingar, tónlist og margs konar hönnunarvinna.

Hugur þeirra leitaði snemma út fyrir Ísland og þeir reyndu fyrir sér sem ljósmyndarar í Bandaríkjunum snemma á tíunda áratugnum sem endaði með því að þeir settust að í New York 1995 þaðan sem þeir reka fyrirtæki sitt Snorri Bros í dag, með útibú í Reykjavík og Evrópu.

Undanfarin ár hafa þeir félagar að mestu fengist við kvikmyndagerð og auglýsingavinnu og hafa þeir ferðast margsinnis kringum hnöttinn vegna þeirra starfa og eðli verkefnanna verið margvísleg, frá tónlistarmyndböndum til stuttmynda og sjónvarpsauglýsinga fyrir mörg þekktustu fyrirtæki heims.

Í dag eru Snorrarnir þrír en Snorri Sturluson gamall félagi þeirra Eiðs og Einars bættist í hópinn 2006. Mikið af spennandi verkefnum er framundan í ljósmyndun, kvikmyndagerð og tónlist hjá þessum framsæknu athafnamönnum.

Frekari upplýsingar og sýnishorn af verkum Snorrana er að finna á snorribros.com.

Einar Snorri Einarsson and Eiður Snorri Eysteinsson are childhood friends who started their creative partnership in 1991 in Reykjavík, Iceland. They made an immediate impact with their fresh and original fashion, advertising, and portrait photography, which they referred to as "picture-making" at the time.

They have always been intrigued by, and engaged in, various kinds of creative work, and their rich and diverse repertoire includes music videos, television commercials, music, design, and art direction.

The big world outside Iceland was alluring, and the Snorris got their feet wet in the United States in the early 90s as photographers. In 1995, they settled in New York, where they base their company Snorri Bros to this day, with branches in Iceland and Europe.

For the last few years, the partners have mostly been working in the film and commercial worlds, which has brought them around the world and back many times over, working on projects for some of the world's most recognized brands.

Today, the Snorris are three. Snorri Sturluson, an old friend of Eiður and Einar's, joined them in 2006, and there are many exciting prospects in the works for these progressive photographers, filmmakers, musicians, and entrepreneurs.

More information and samples of the Snorri Bros' work can be found at snorribros.com.

REYKJAVÍK

© 2008 powerHouse Cultural Entertainment, Inc.
Photographs © 2008 Snorri Bros
Introduction © 2008 Jón Kaldal

English translation by Jonas Moody

Published in the United States by powerHouse Books,
a division of powerHouse Cultural Entertainment, Inc.
37 Main Street, Brooklyn, NY 11201-1021
telephone 212 604 9074, fax 212 366 5247
e-mail: barflies@powerHouseBooks.com
website: www.powerHouseBooks.com

First edition, 2008

Library of Congress Cataloging-in-Publication Data:

Barflies : Reykjavík / by the Snorri Bros. ; text, Jón Kaldal. -- 1st ed.
 p. cm.
 ISBN 978-1-57687-441-7 (hc)
 1. Portrait photography. 2. Consumers--Iceland--Reykjavík--Portraits. 3. Icelanders--Portraits.
 4. Bars (Drinking establishments)--Iceland--Reykjavík. I. Jón Kaldal, III. II. Snorri Bros. III. Title.
 TR680.B3174 2008
 779'.2092--dc22

 2008060690

Hardcover ISBN 978-1-57687-441-7

Separations, printing, and binding by Pimlico Book International, Hong Kong
Book design by Ariana Barry

A complete catalog of powerHouse Books and Limited Editions is available upon request;
please call, write, or visit our website.

10 9 8 7 6 5 4 3 2 1

Printed and bound in China